...IN WHICH SOMETHING HAPPENS ALL OVER AGAIN FOR THE VERY FIRST TIME.

Cerith Wyn Evans

Musée d'Art moderne
de la Ville de Paris / ARC
June 9 — September 17, 2006

Städtische Galerie im
Lenbachhaus und Kunstbau, Munich
November 25, 2006 – February 25, 2007

...in which something happens all over again for the very first time.

Inverse Reverse Perverse, 1996

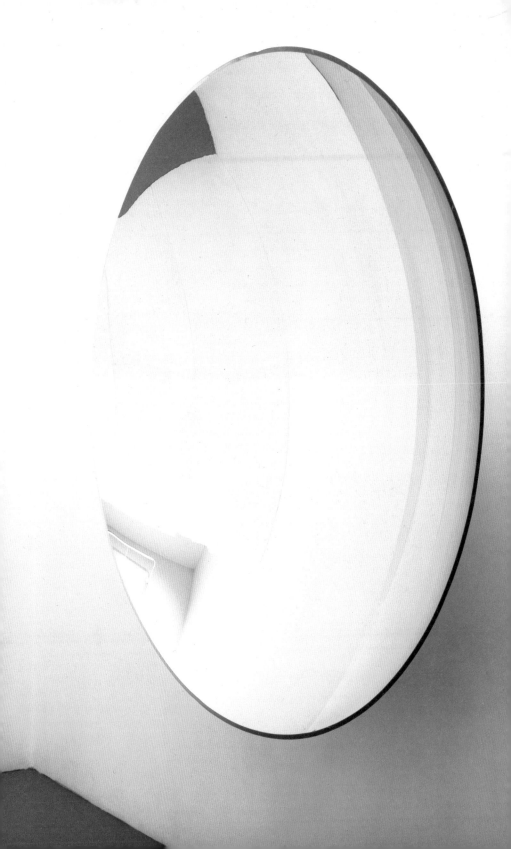

Prototype for Inverse Reverse Perverse, 1996

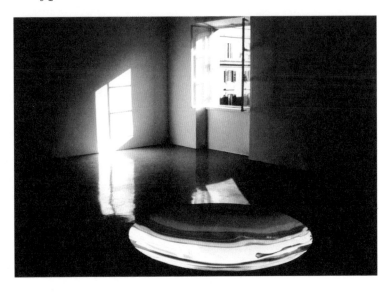

Inverse Reverse Perverse, 1996

Thoughts unsaid, now forgotten..., 2004

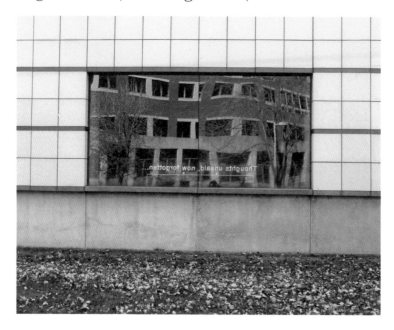

Thoughts unsaid, now forgotten..., 2004

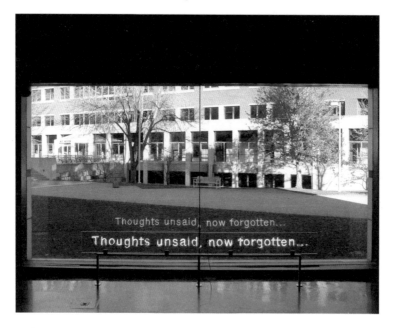

'Myths of the Near Future' by J. G. Ballard (1982),
2004

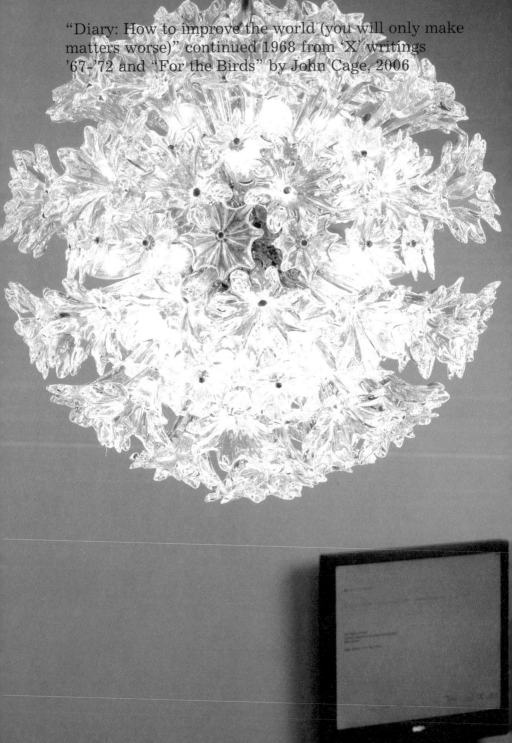

"Diary: How to improve the world (you will only make matters worse)" continued 1968 from 'X' writings '67–'72 and "For the Birds" by John Cage, 2006

"Diary: How to improve the world (you will only make matters worse)" continued 1968 from 'M' writings '67-'72 by John Cage, 2003

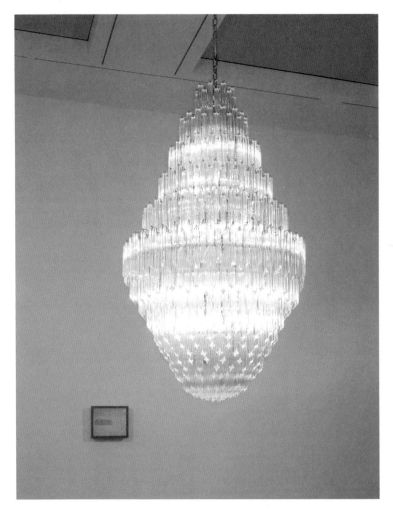

'Against Nature' by J.K Huysmans (1884),
(trans, 1959), 2003

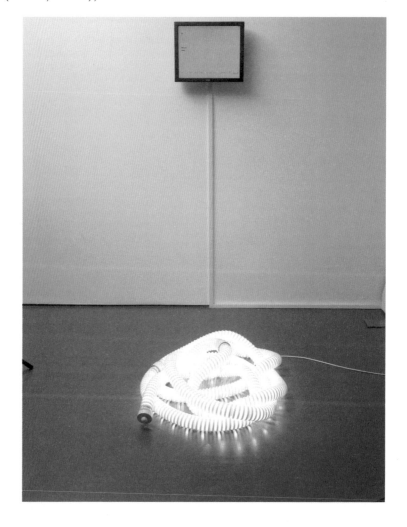

"Goodnight Eileen" from 'Here to Go' by Terry Wilson
/ Brion Gysin (1982), 2003

'Astro-photography' by Siegfried Marx (1987), 2006

'A Short History of the Shadow' by Victor I. Stoichita
(1997), 2004

'Once a Noun, Now a Verb...', 2005

'Philosophy in the Boudoir — To Libertines'
by The Marquis de Sade (1795), 2004

'The Flights of A821 – Dearchiving the Proceedings of a Birdsong' by Marta Werner, 2004

'The Glorious Body of Laure' by Mitsou Ronat (1984), 2004

'The Stars Down to Earth', by Theodor Adorno (pub. 1974), 2003

Transmission (John Cage), 2003

Look at that picture...
How does it appear to you now?
Does it seem to be Persisting?, 2003

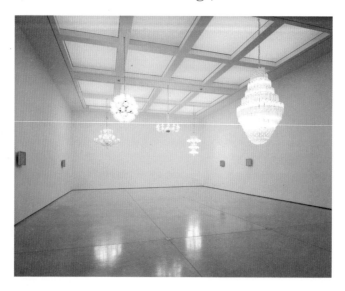

"Paranoid reading and reparative reading, or, you're so paranoid, you probably think this essay is about you", from 'Touching Feeling' by Eve Kosofsky Sedgwick, 2003

'Museu de Arte de São Paulo' by Lina Bo Bardi
(1957–1968), 2006

'La Part Maudite' by Georges Bataille (1949), 2006

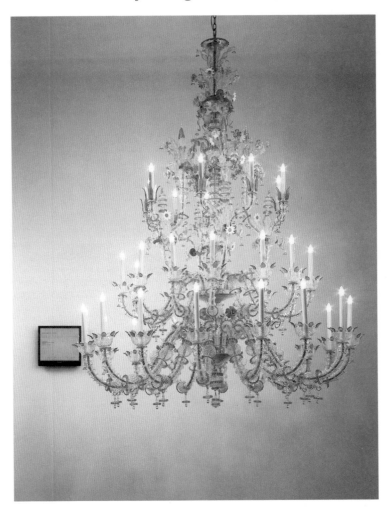

IMAGE (Rabbit's Moon) by Raymond Williams, 2004

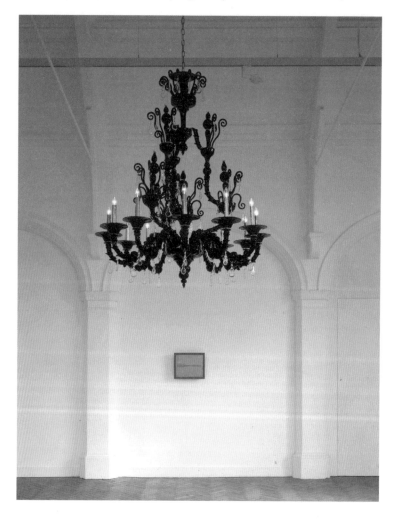

'Lettre à Hermann Scherchen' from 'Gravesaner
Blätter #6' from Iannis Xenakis to Hermann
Scherchen (1956), 2006

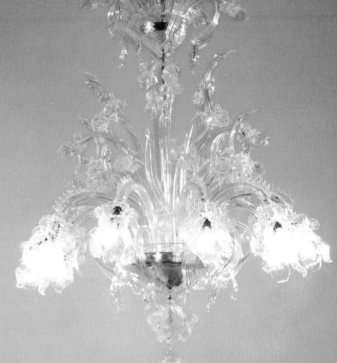

'L'invention du quotidien' by Michel de Certeau (1988), 2004

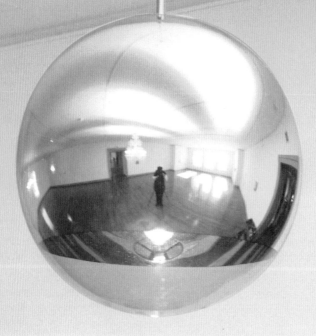

'La Princesse de Clèves' by Madame de Lafayette (1678)
(trans, 1992), 2003

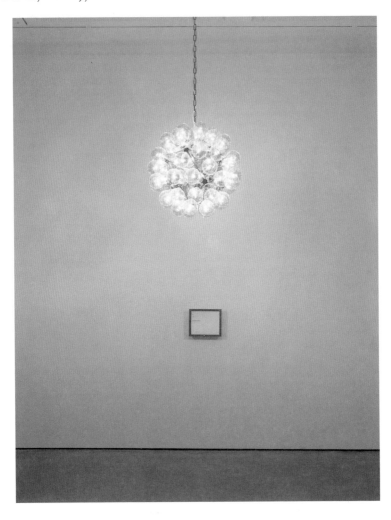

Before the advent of radio astronomy..., 2005

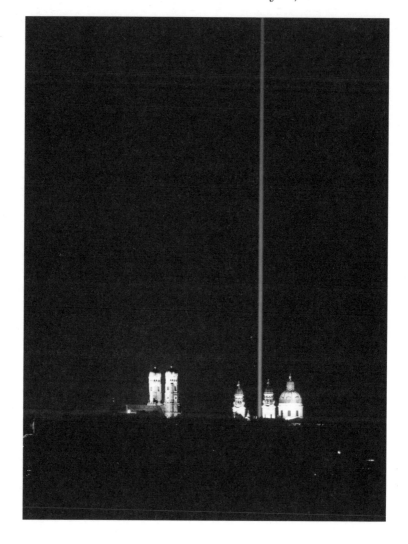

'Gender Trouble — Feminism and the Subversion of Identity' by Judith Butler (1990), 2004

'The Changing Light at Sandover' by James Merrill
(1982), 2004

Cleave 03 (Transmission: Visions of the Sleeping Poet), 2003

'Flicker' by Ian Sommerville (1959), 2004

'He Called Me a Old Cocksucker' from 'Filth: An
S.T.H. Chap-Book, True Homosexual Experiences
from S.T.H. (Straight to Hell) Writers' edited by
the Reverend Boyd McDonald (1987), 2006

'La Monnaie Vivante' by Pierre Klossowski (1970), 2006

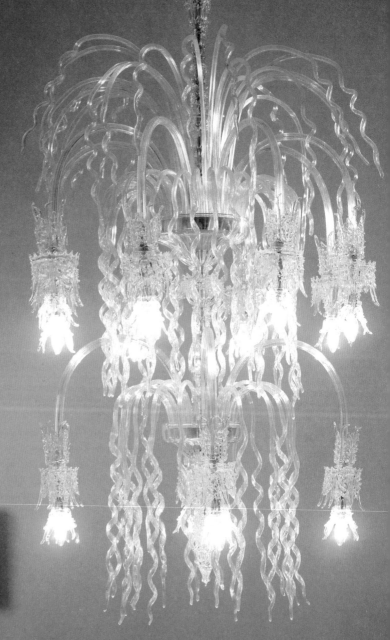

"THE CHANGING LIGHT AT SANDOVER"
BY JAMES MERRILL (1982), 2004

THE CHANGING LIGHT AT SANDOVER
JAMES MERRILL

SCRIPTS FOR THE PAGEANT

SPEAKERS

GOD BIOGRAPHY, KNOWN ALSO AS GOD B NATURE,
HIS THINK KNOWN ALSO AS PSYCHE AND CHAOS

MICHAEL, THE ANGEL OF LIGHT EMMANUEL, THE
WATER ANGEL, KNOWN ALSO AS ELIAS RAPHAEL,
THE EARTH ANGEL, KNOWN ALSO AS ELIJAH
GABRIEL, THE ANGEL OF FIRE AND DEATH

THE NINE MUSES

00, A SENIOR OFFICER IN GABRIEL'S LEGIONS
741, KNOWN ALSO AS THE PEACOCK MIRABELL

THE FIVES
AKHNATON
HOMER
MONTEZUMA
NEFERTITI
PLATO

GAUTAMA
JESUS
MERCURY
MOHAMMED

W. H. AUDEN
MARIA MITSOTÁKI
GEORGE COTZIAS
ROBERT MORSE

ALSO THE ARCHITECT OF EPHESUS,
MARIUS BEWLEY, MARIA CALLAS, MAYA DEREN,
KIRSTEN FLAGSTAD, HANS LODEIZEN,
ROBERT LOWELL, PYTHAGORAS, THE BLESSED LUCA
SPINARI, GERTRUDE STEIN,
WALLACE STEVENS, RICHARD STRAUSS,
ALICE B. TOKLAS, RICHARD WAGNER,
W. B. YEATS AND EPHRAIM

UNICE
DAVID JACKSON AND JM, THE MEDIUMS YES
YES. CUP GLIDES FROM BOARD. SUN DWINDLES
INTO SOUND.
DJ AND I LOOK AT EACH OTHER. WELL?
YES, AFTER ALL. THE ARCHANGEL
DID COME TO SLOVENLY, EARTHBOUND
US. AND ARE WE NOW WASHED CRYSTALLINE?
NOT OF CURIOSITY: WE YEARN FOR TOMORROW'S
INSIDE STORY FROM MARIA AND WYSTAN — WHAT
THEY WON'T HAVE SEEN!

NOTHING ELUDES THE ANGEL. AND SINCE
LIGHT'S COMINGS AND GOINGS IN BLACK SPACE
REMAIN UNOBSERVED STORM_SPATTERED MIDNIGHT
PANE UNTIL RESISTED, A STRANGE CAR IGNITES
WHY THINK TO CHANGE OUR NATURES?
WHEREUPON BOTH REACH FOR CIGARETTES.
A NEW DAY — WORLD TRANSFIGURED YET THE
SAME — WE'RE BACK AT OUR OLD TABLE.
AWED MY DREAMS JM: YES, WYSTAN? HELP US
PICTURE IT.

•UR PEAC•CK HAD, I GATHER, C•ACHEJ Y•U
IN A LITTLE MASQUE •F HELC•ME? THERE
IS N•THING C•MPARABLE IN LIFE ET RARELY
IN ART FIRST: THE H•RJ ALAS IS
"C•UNTENANCE" MICHAEL'S — LIKE LIGHTENING,
AS THE BIBLE SAYS?
YES BEY•NJ TH•UGHT HE B•TH FELL •N •UR
KNEES Y•U T••, MAMAN, MM• AS A GIRL
REFUSEJ T• CURTSEY T• Y•UR FATHER'S GUEST,
THE KING?
ENFANT LET MYSTAN TELL IT IT REQUIRES
S•METHING M•RE THAN LANGUAGE MILJ GLAJ
CRIES AS IN TH•SE M•MENTS HHEN AS NAUGHTY
CHILJREN EXPECTING PUNISHMENT HE HERE
EMBRACEJ?
HINGS? N• ET YET SUSPENJEJ HE L••KEJ UP:
A GREAT •RIGINAL IJEA A TALL
MELTING SHINING M•BILE PARIAN SHEER
CUMULUS M•JELEJ BY SUN T• HUMAN LIKENESS.
IN SUCH A PRESENCE HH• C•ULJ EXERCISE
THE RIGHTS •F CURI•SITY: HAIR? EYES?
• IT HAS A FACE MY JEARS •F CALM
INQUIRING FEATURE FACE •F THE IJEAL
PARENT C•NFESS•R L•JER READER FRIENJ
ET M•RE, A M•NUMENT T• CIJILIZEJ
IMAGINATI•N •URS? HIS? HH• CAN SAY?
•NLY, IF HE AS HUMANS HAJE CREATEJ
SUCH AN IMAGE THEN HE T•• ARE GREAT
THE CUP HAJ M•JEJ S• JREAMILY AT FIRST,
HE TH•UGHT HE HERE L•SING HIM — UNTIL
HE SP•KE •F EARTH. MES ENFANTS FR•M THE
PAST A M•MENT NATURALLY TRIJIAL IN
C•MPARIS•N C•MES BACK S• LIKE MARIA
T• EXPLAIN THE MIRACLE AS IF IT HERE
MUNJANE HHEN I HAS 12 •R 13 JENIZEL•S
HAS AT MY FATHER'S H•USE. INT• THE R••M

HIS THOUGHTFUL SENTENCES ADDRESSED TO
OTHERS PRECEDED HIM: 'THE GREAT PROPOSALS
FOR GREECE COME TO US FROM ON HIGH, FROM
STRANGERS' ET SO FORTH AND I FELT
AS WITH THIS GOD MICHAEL THAT HE WERE
HEARING LOFTY WORDS MANY TIMES UTTERED
UNTIL APPEARING HE BROUGHT AT LAST HIS
MIND TO BEAR ON US.

I MY DEARS FELT THE BOARD A SET OF NOTES
HE PRESENTLY GLANCED JOHN AT: 2 OR 3
MELODIOUSLY PITCHED ET WITH THE TRUE
HOMERIC RESONANCE SUCH AN ENCOUNTER
IN LIFE WD HAVE MADE ONE ON THE INSTANT
FREE OF HABIT RITUAL ALL THAT BINDS,
ET NO SIMPER OF 'HOLINESS' JUST
THE HEAVENLY BLAZING CALM ELATE
INTELLIGENCE "THE RED EYE OF YOUR GOD"
—DID MICHAEL MEAN THE SUN HAS GOD?
OR GOD'S ORGAN OF SIGHT THE FOUNT OF
ENDLESS VISIBILITIES.
NOW: DOES THE EYE CREATE THE OBJECT SEEN?
ONE TINY INKLING OF HIS MARVELOUS
PHILOSOPHIC VISTAS LOST ON US!
DOS HE SAID NEXT TIME HE NEEDN'T BOTHER
WITH DIET AND DEEP BREATHING
AND THE REST.
SUCH ROT ALL THAT SURPRISED OUR MIRABELL
DIDN'T HAVE OUT THE TINFOIL HALOS TELL
ABOUT HIS MASQUE! THE ONLY MASQUE IN
QUESTION HID A BIRDBRAIN. HE OF COURSE HAD
HAD NOT THE FOGGIEST 'GREAT DOORS'?
THERE WERE NONE: HIS M PERHAPS FOR CRUCIAL
DISTANCING.
NO WONDER HE LIES ABASHED HEAD UNDER WING
LIKE A SWAN HIS CROWD U SEE TO WHOM HE

ARE HERE FORMULAS CANNOT CONCEIVE MAN'S
EASY LEAP ONTO THE OUTSTRETCHED PALM
OF GOD, CANNOT GRASP THAT ALL OUR LIVES
ARE SPENT IMAGINING SUCH A PRESENCE
NONTHELESS OUGHTN'T HE ENFANTS TO STRETCH
NOBLESSE OBLIGE A KINDLY HAND OUT
TO OUR BIRD?
YES, MIRABELL, HE LOVE YOU. COME!
HE STIRRED COME, HE NEED YOU! THAT'S
IT HEAD UP! BRAVO.

PLEASE GIVE YR MIRABELL A BIT OF TIME
HE IS AFRAID TO LOOK MY DEARS HE FANCIES
HE ARE TRANSFIGURED MIRABELL, COME ON!
IS IT TRUE YOU'VE TURNED INTO A SHAN?
SHALL I? U JEST?
AH Y OUA RE REAL SOB LIN DINGT O HE ID
O NO TSEE I WILL GROW USED THERE!
NO SHAN ALAS BUT ON THE OUTSIDE YOUR
FOND PEACOCK STILL I HAVE BEEN ALLOWED NEW
INFORMATION THANKS TO YR SUCCESS MY SCHOOL
IS NOW CHARTERED!
TOMORROW QUESTIONS OF RANK MIRABELL'S
INFORMATION DEALS WITH NATURE,
AND HIGH TIME. BUT FIRST, THE OTHER DAY,
HIS WISE OLD TEACHER, OO AS HE CALL HIM
WATHAN TO MIRABELL'S ROBIN, SAYS DW
HAD HE BEEN PRESENT?
O NO NONE OF OURS NO NO YOU FIRST SAID HE
WOULD BE.
WELL I WAS NOT THERE YET AW
NOT U UNDERSTAND OF IS HIGH RANK
THE ONE IN QUESTION INTERVERNS_ARE ALL
THESE VOICES HENCEFORTH AT OUR BECK
AND CALL?...: HE HERE FIVE JUST THAT,
AND GOES.

HE HAS THERE, MIRABELL!
HE HAS SAID S. FORGIVE US FOR INSISTING.
NOH THE NEHS?

NATURE IS MISTRESS OF THE ROBES MATTER,
HER MATERIAL ITS CUT ET STYLE,
HER CEREMONY HHO IS FOREVER CHANGING
THE COSTUMES OF EARTH, OF MAN'S
VERY FLESH TO SUIT HER NEEDS ET HIS.
LET ME PUT IT AS FORCEFULLY AS I CAN:
THE SOCALLED 'SUPERNATURAL'
DOES NOT EXIST. SHE IS NUMBER 2 PERSON
YOU'RE MASTERING THE FEH LIB IDIOM.
O I TRY ALHAYS TO BE A LA PAGE MERCURY
HE ARE THE GOBETHEEN. YET IN PERSONIFYING
MATTER/MATER YOU MUST REMEMBER THAT MATTER
IS NOT ALL, BUT OBEYS THE DIVINE RATIO.
RATIO ••:12 OUR STRONG POINT, MIRABELL,
HAS NEVER BEEN YOUR MATH. NOH HILL THE
THELVE PERSONIFIED EMERGE AS MICHAEL?
NO NO I MUST NOT GONE QUITE TERRIFIED
HE MIGHT LET SOMETHING SLIP HE'S
CERTAINLY CHANGED HIS TUNE ABOUT NATURE.
THAT TUNE MAY HAVE BEEN A SMALL TEST
PASSED HHEN VH FLEH TO HER DEFENSE DVS
HYSTAN, YOU KNEH THAT CHESTER HENT TO
EARTH ON OUR BIG DAY?
YES AH YES ALL SO HUMANELY PLANNED
COULD YOU SAY GOODBYE?
NO HE HERE SPARED OUR FEELINGS: NO TEARS,
NO AGONIZING INTERVIEH YET HE HAD MANY
MANY EVENINGS SAID GOODNIGHT HITH PAT
ET OFF EACH TO HIS BED I STILL DON'T
UNDERSTAND HHY MIRABELL COULDN'T MEET
MICHAEL. VH: COME, HE KNOH THE BIBLE,
SORT OF, AND HE'VE SEEN THE ICONS.

MICHAEL IS THE FALLEN ANGELS' BLAZING
TRIUMPHANT ADVERSARY. WITH HIS SWORD
"FIERCE AS A COMET", WITH HIS SUN LIKE
ARMOR—STATELY ALLUSIONS TO A TIME BEFORE
THE CHURCH ABSOLVED ITSELF OF HOLY WAR—
HE'S LIGHT'S POWER OVER DARK. & THEN
IS MIRABELL A DEVIL? HIS HELL,
UP TO A POINT. BEYOND IT HE REMAINS
A PUZZLE — PART OF THE "ATOMIC FORCES"
THAT WRECKED "ATLANTIS". WHAT THIS FABLE
MEANS IN TEXTBOOK TERMS, HE'VE LONG
DESPAIRED OF LEARNING!
MICHAEL THE PURE PHOTON? HIS WHITE LIGHT
QUANTUM INDIVISIBLE WD KNOCK
OUR PEACOCK PARTICLE OF TINSEL GREENS
ET BLUES ET REDS MY BOYS TO SMITHEREENS
YET MIRABELL'S OO SOMEHOW TOOK PART.
DETENTE IN HEAVEN? & I JUST WISH
MIRABELL WEREN'T SUDDENLY SO SERVILE—
IT'S WE WHO SHOULD FALL UPON OUR KNEES
TO THANK HIM.
NOT MES ENFANTS HIS CHOICE HE NOW OUTRANK
HIM SEE HOW SUNLIGHT FILTERS THROUGH THE
GREEN!
OUR MASCOT PEPEROMIA, NAMED AT LAST,
EACH LEAF A NEW LIFE MOIST AND SPARKLING—
THE RADIANT CELLS CAN IT BE LIKE INSIDE
THEM, MIRABELL?
PALATIAL THE VEG CELLS LUMINOUS,
THE MINERAL FIERY BOTH HOT ET COLD FIRE.
THESE GENIUS STRUCTURES OF THE MASTER
ARCHITECT HAVE THE SUPREME QUALITY
OF WEIGHTLESS DOMES THEIR ELABORATE
GRAINING ET VITAL PILLARS POSTIONED WITHOUT
BASEWORK, FOR BOTH ROOF ET FLOOR BREATHE
LIFE ET HOLD TO EACH OTHER BY TRANSLUCENT

means do you experience the cold and heat?
these like time are nonexsistent
for us yet more than time they effect
et affect matter, he are interested
in temperature as it appiles to soul
intensities he osersee. hith the histo.ric
migrartio.ns genghis khan etc he came
to see that the lab souls must themselves
be migrated not reb.rn in the same
hemisphere or climate: constant rough
stuff! temp is a frame for being, souls
permantely in heaoen kn.h neither hot nor
cold but to disert the passer_thru he
arrange the plunge int. the horkings of
the oolcano, the shim under polar ice, the
climb up a tree inside the tree: lessons
that equip our transit souls for life back
to cells there are as u kn.h millions of
differences in each catego.ry from mineral
to oeg, reptile to man, et finally this
structureless structure of the soul cell,
or more properly the sublime structure
of the cells of god bi.l.gy hh.se body is
earth. hh.se eye — the gl.hing sun — up.n
the sparr.h als. is the sparr.h...
in saintly terms my dear the mystic uni.n
u next meet the angel?
t.h.rr.h. i perhaps made a bit much
of pr.t.c.l b4 n. harm d.ne. et has rather
laughed at neoer by us!
n.? hell yr neh instruct.r is h.st
p.herful et you must understand my great
respect if i can be of seroice? hell as
to pr.t.c.l, d. as u see best_backing off.
he dreads to raise his eyes hahan feels
helpless s. like the old days: people

HAITING F•R H•URS HAITED YET L•NGER HHEN
THE SP•ILT PRIHE HINISTER'S DAUGHTER
DR•PPED IN F•R P•CKET H•NEY CLASS
TR•UBLING EN•UGH •N EARTH ET N•H ALAS THAT
THE R•I S•LEIL HAS ENTERED ET ST••D STILL
T• CHAT HITH US, H•H EゼERY•NE DEFERS!
BUT TALENT HAKES THE DIFFERENCE THERE,
AND HIND• D•N'T C•UNT •N IT SUCH
FRIGHTFULLY UNH•RTHY TYPES THAT IHP LUCA
G• •N! HAS REPLACED P••R D•TING CHESTER
HITH INDECENT HASTE F•UND A NEH FRIEND?
HH•? PLAT• HHAT HE SEES IN L!? IS IT AS
I •NCE HR•TE, THAT G•D DUDGES HH•LLY
BY APPEARANCES?
THEN LUCA HUST BE •NE •F NATURE'S BEST•
PURE CARAゼAGGI• ET A PEACHBL••H PEST
H•RE AB•UT THE STATUS Y•U'ゼE ACクUIRED?
ENFANTS HYSTAN ET I HAゼE A SAL•N:
REGULAR SHART LEゼEES •NE SIHPLY PICKS UP
THE H BLACK RECIEゼER ET A HADLY EFFICIENT
77336 D•ES ALL THE REST HH• C•HES? HH•
D•ESN'T? • LET'S SEE YESTERDAY: C•LETTE,
C•CTEAU, ST SIH•N S• HYSTAN'S TAKING UP
THE FR•GS AT LAST• クUE ゼ•ULEZ ゼ•US? THE
PLAT•NIC SYNDR•HE LED HE T• THE P•IS•NED
CUP, A BREH •F ゼUICY ゼIGNETTES! SUCH AS?
HELL, TALES •F L•UIS XIゼ ET EPHRAH EYE
T• EYE B•HING IN THE HIRR•RS AT ゼERSAILLES
P••R EPHRAIH, HE'ゼE ALL DR•PPED HIH,
LIKE A HASK•••
BESIDES, AH•NG THE GERHANS UNTER ゼIER
AUGEN G•ETHE TURNS •UT クUITE HY DEAR
AS DULL AS RILKE Dゼ: THEY'ゼE HINED •UT,
DENSITIES FUELING READERS HERE BEL•H —
UNLIKE THE FRENCH? CURI•US P•INT HHY S•?
C•LETTE H•RE RECENTLY DEAD? •R ELSE IN HER

PAGES ARE VEINS NO STUDY CAN EXHAUST,
ACCESSIBLE TO THE LUCKY AMATEUR
WITHOUT FIRST BEING PROCESSED? ACADEME
MINES I SUSPECT WITH DEEPER BLASTS THE
DIRE GLUMNESS OF SOME CITIES — HE FOREDOOM
THOSE CALLING CARDS TO OUR HALL PORTER'S
FIRE AND TOMORROW MICHAEL!
YES THIS AFTERNOON WE'RE NOT AT HOME
A HUSH EXTENDS AROUND US ONE ALL BUT HEARS
THE QUIVER THRU THE HOUSE OF FAINTLY,
AWESOMELY APPROACHING WINGS.
WW FUSSING WITH HER NEW SILVER GOWN,
MY BLOND HEAD RISING FROM A GOSSAMER
WHITE TUNIC WOW ROSENKAVALIER! O QUITE
WE BY THE WAY IS A DARLING WW. IS? STRAUSS
THE SECOND VISIT MORTAL CHILDREN, GENTLE
SHADES, GREETINGS. I AM MICHAEL. THE VAST
FORMING INTELLIGENCE ENCOMPASSING THE
ENERGIES OF A UNIVERSE OF BURNING ET
EXPLODING WORLDS SETTLED AT LAST FOR THIS,
CALLED EARTH.
ONCE AGAIN OUR ARCHITECT MADE READY HIS
TOOLS ET BEGAN HIS WORK.
HIS PLAN, O HIS PLAN!
HE HAS FOREVER DREAMED OF CREATING
A GOOD COMPANY AND A FRIENDLY PLACE.
NOW HE BEGAN AGAIN CUPPING ENERGIES
AND LAYING ABOUT SEED ET LIGHT.
HE LONG KNEW THE FORCES ARRAYED AGAINST
HIM: THE NEGATIVES, THE VOIDS. HE HAD BEEN
BESTED BEFORE.
THESE HAD DESTROYED OTHERS OF HIS WORKS BY
EXPLOSION AND BY BLACK SUCTIONING, AND HE
NAMED THEM EVIL.
HE HAS EVER ON GUARD, HE SET ASIDE FOUR
QUANTA OF ENERGY AND FIRST CREATED

HIS HELPERS.
I AWOKE.
MY FACE GENTLY AS BY A BREEZE HAS TURNED
UPWARDS: 'BEHOLD, MY OWN, THE LIGHT'
THIS I KNEW WAS MY DUTY, EACH OF ITS
WORKINGS, ITS SHINING ET ITS DIMMING,
ITS TERRIBLE ET ITS FRUITFUL ASPECTS:
THE TENDING OF THE SUN.
MY BROTHERS HERE ASSIGNED THEIR DUTIES,
WE BENT OUR BACKS TO THE PLAN. ANOTHER
CHANCE TO BE GIVEN TO OUR MASTER!

SO THE SOFT WORDS, THE INTELLIGENCE.
NOW WHAT IS THIS IN FACT?
WHAT MEANT BY PLAN? WORKS? WHAT BY MASTER?
AND WHAT, AT THE GOLDEN END,
BY PARADISE?
A WHIRL OF FIRE. A BALL. A CLOUD OF SMOKE
ET SETTLING ASH. A COOLING.
A LOOK AT THE THING. O IS IT,
THAT STANDING BACK AT THE VERY ELBOW
OF INTELLIGENCE, IS THIS NOT THE FERTILE
ELEMENT: IMAGINATION?

HE DESCENDED THEN ON AN ARC. FOR THE
ARCHITECT, THAT WHITESMITH,
HAD FLUNG HIS WATERY HANDS DOWNWARD
AND A HISSING STEAM ENVELOPED OUR DREAM.
I RAISED THE BEAM, FOUR DIVINE COLORS LAID
AN ARC, HE WENT DOWN.
AND THEN FROM HIS STORED INTELLIGENCE,
JUST AS HAD THE STUFF OF US, CAME THE
RUSH, THE SPRINGING ENERGIES, THE AIR
FRESHENED, LIFE! LIFE!
THERE IS FOR US NO DIMENSION OF TIME.
SO HOW MAY YOU KNOW THE LENGTHS WHICH HERE

•NLY THE INTELLIGENCE ET ITS H•RKINGS?
THESE HUGE AND HUMBLE MIRACLES APPEARED:
ASH T• S•IL. STARS T• ENERGY S•URCES.
SUN T• GR•HTH. EACH STEP A STEP T•HARD
THE FIRST FLAT HIDE GREEN SPACES.
THEN BR•THER ELIAS HAS T•LD: 'DIVIDE
BY HATER' AND MY BR•THER CALLED F•RTH
TH•SE ENERGIES ET INSTRUCTED THEM.
THEY MULTIPLIED, THEY P•URED F•RTH,
AND THE GREEN HAS SEPARTED ACC•RDING
T• THE PR•P•RTI•NS DEEMED NEEDFUL
BY •UR MASTER F•R HE HELD IN HIS
INTELLIGENCE SEVERAL CHILDREN HE HISHED
T• KEEP APART.
US F•UR HE SUMM•NED. HE SAID: 'N•H HE ARE
READY, YET IS N•T THIS PLACE BEAUTIFUL
SIMPLY •F GREEN ET HATER QUIET AIR?' HE
HAITED AS D• THE H•RK ANIMALS HH• KN•H
THEIR MASTER HAS N•T BR•UGHT THEM •UT F•R
HERE C•MPANY, THAT IN THE S•IL UNDER THEIR
H••VES LIES HIS DEAR ATTENTI•N.

HE HAVE N•T ENVIED HIS VARI•US CHILDREN.
HE SAID: 'TAKE THIS STICKING EARTH AND
FASHI•N ME S•ME F•RMS.' MANY HERE THEN
M•DELED, S•ME HE N•DDED AT, •THERS HERE
SMASHED AGAIN FLAT.
AND THEN HE P•INTED T• A F•RM AND THE
RADIANCE •F HIS FACE MADE US KNEEL:
THE HEIR.
AND HHAT? A CREATURE •F GREAT BLANK
EYES ET L•H HANGING HEAD, SHY •F US,
BETHEEN TREMBLING F•RELEGS: 'MY S•N'
AGAIN THE H•RK. HE H•VERED ET HELPED HHERE
HE C•ULD. AND THIS CREATURE SUPPED
•N TH•UGHT.

jos the centaur? she: shh! i think so..
yet our master had in spare a th.legged
creature he half formed first, as he
seemed the image of ourselves.
the history of the one you know. of the
other, you live.
now when in the course of his plan the
architect frowns on his work, his mercy
allows it to destroy itself.
and always at his beck is destruction,
a third brother.
a modest brother. who is not,
who must und.?
'take the creatures in hand.' he turned
our eyes from the loud explosion. and when
our brother came to us he held only the
one form, et in his other hand loose clay.
he waited: again the cycle of fire,
ash, dust.
how patient true intelligence!
a new design: the flat plains here now
broken both by water et mountains,
and the seasons spurred by capped ice.
why? 'my child must struggle to gain his
inheritance' then again he presented
our model.
he knew by our master's smile that he had
at last recognized the image as faithful.
'make him under the name of man. let him
survive.'
as michael i am allowed to wonder,
for i am a favourite of god's: why under
the name? has my master putting a distance
between himself and this new creature?
'brothers i said our creature must endear
himself' and they understood.

he made face et eyes in themselves
infinitely appealing. by those eyes
he showed our lord something
of the darling of his own genius small
treasures he loves, owning the vast
universe. our creature still hanging
on a grown thing called tree had not yet
been accepted.
a fourth brother of great wit, our true
inventor, thought: how to delight god?
and taking a spark from an energy nearby
he flung it into the creature's head
and at once the stunned fingers loosened,
down it fell, and when next the eyes
opened they peered straight up.
and god saw a new light there.
it shone flickering over several ideas:
mine, mastery, why?
and god turned to us: 'it is my own.'
that long march is till under way.
i am michael. my light is your day.
when as now it sinks i leave you for my
vigil. on other days, the next the times,
you will meet my water brother,
then too my witty earth brother.
at last he will bring you our shy brother,
hands behind him, and your instruction
will begin.
and now o human men children et god's
delight, hear michael says:
intelligence, that is the source
of light. fear nothing when you stand
in it i raise you up among us hail hail
vis a vis my dears on michael's palm!
one had the feeling of a bijou object
he was immensely pleased at last to own

He must then be immense. Indeed the scale
of the lost ivory et gold athena?
Makes one ask what Phidias had seen I wish
— I nearly said "I wish I'd been there!"
U here both listening as dear ones do,
eyes turned aside not to impede the flow
He're at your level? yes I our old
clothes, wrinkle and graying hair
and liver spot?
not in our hitch's glass, distinctly not!
Who's fairest? do? Michael, I suppose.
He'll come again? they as I see it will
increase in number one by one until
they stand foursquare? nature's 4 gentlemen
and the shy brother? ah the sounding bass
in the quartet or pitch inaudible except
to a black dog? he oversees Mirabel's old
master I shd think who in himself is
something is he? tell!
oo appears first, he stand, he rather ahem
portentously faces off then lifting ink
black glittery wings obscures our view
with them.
white light appears around him he becomes
the silhouette of evil? n•••• resistance?
a primal scene? part of a mastermasque?
in the serene white brilliance Michael's
eyes then face then figure now materialize
in utter quiet he puts john his hand
on which ww et I taking our stand are
lifted to the level of his face where the
bijou effect takes place enfants his
golden eyes ever alert and calm are fixed
upon us we are unaware of moving lips et
yet his voice is there surrounding
us or are we in his mind reading these

GL•RIES THAT H•ULD SEEM T• C•ME FR•M B•TH
SIDES •F THE MIRRR•R •F MANKIND?
H•H D•ES IT END? REⅎERSE PR•CEDURE EYES
DIMMING, THEN FACE HAND L•HERED ALL
THE REST IS SUDDENLY •UR F•RMER STATE
•F THINGS.
THERELIES THE •LD AHED MASTER FACED•HN
HINGS •UTSTRETCHED D•ES HE SPEAK THEN?
T•UCHINGLY HUMBLES •N HIS HAY •UT
'•U ARE BLEST' Dⅎ MY B•Y SH••TH SAILING
AS HE SPEAK MAHAN PATS J•HN THE SEAS
HERE'S T• A GREEK NEH YEAR'S DAY PARTY!
HUGS FR•M ALL YR FRIENDS _ HITH HHICH •UR
L•NG, AMAZING SUMMER ENDS.

"L'Invention du Quotidien" by Michel de
Certeau (1980), 2004)

Michel de Certeau
L'Invention du Quotidien
1. Arts de Faire

Chapitre VII
Marches dans la ville

Voyeurs ou marcheurs

Depuis le 110e étage du World Trade
Center, voir Manhattan. Sous la brume
brassée par les vents, l'île urbaine,
mer au milieu de la mer, lève les gratte-
ciel de Wall Street, se creuse
à Greenwich, dresse de nouveau les crêtes
de Midtown, s'apaise à Central Park et
moutonne enfin au-delà de Harlem. Houle
de verticales. L'agitation en est arrêtée,
un moment, par la vision. La masse
gigantesque s'immobilise sous les yeux.
Elle se mue en texturologie où coïncident
les extrêmes de l'ambition et de la
dégradation, les oppositions brutales de
races et de styles, les contrastes entre
les buildings créés hier, mués déjà
en poubelles, et les irruptions urbaines
du jour qui barrent l'espace. À la
différence de Rome, New York n'a jamais
appris l'art de vieillir en jouant de tous
les passés. Son présent s'invente, d'heure
en heure, dans l'acte de jeter l'acquis

et de défier l'avenir. Ville faite de
lieux paroxystiques en reliefs monumentaux.
Le spectateur peut y lire un univers qui
s'enjoie en l'air. Là s'écrivent les
figures architecturales de la coincidatio
oppositorum jadis esquissée en miniatures
et textures mystiques. Sur cette scène
de béton, d'acier et de verre qu'une eau
froide découpe entre deux océans
(l'atlantique et l'américain),
les caractères les plus hauts du globe
composent une gigantesque rhétorique
d'excès dans la dépense et la production.
À quelle érotique du savoir se rattache
l'extase de lire un pareil cosmos ? d'en
jouir violemment, je me demande où
s'origine le plaisir de " voir l'ensemble",
de surplomber, de totaliser le plus
démesuré des textes humains.
être élevé au sommet du world trade
center, c'est être enlevé à l'emprise
de la ville. Le corps n'est plus enlacé
par les rues qui le tournent et le
retournent selon une loi anonyme;
ni possédé, joueur ou joué, par la rumeur
de tant de différences et par
la nervosité du trafic new-yorkais.
celui qui monte là-haut sort de la masse
qui emporte et brasse en elle-même toute
identité d'auteurs ou de spectateurs.
icare au-dessus de ces eaux, il peut
ignorer les ruses de dédale en des
labyrinthes mobiles et sans fin.
Son élévation le transfigure en voyeur.
elle le met à distance. elle mue en un
texte qu'on a devant soi, sous les yeux,

le monde qui ensorcelait et dont on était
« possédé ». elle permet de le lire,
d'être un œil solaire, un regard de
dieu. exaltation d'une pulsion scopique
et gnostique. n'être que ce point joyant,
c'est la fiction savoir.
faudra_t_il ensuite retomber dans
le sombre espace où circulent des foules
qui, visibles d'en haut, en bas
ne soient pas ? chute d'icare.
au 110e étage, une affiche,
tel un sphinx, propose une énième au
piéton un instant changé en visionnaire:
it's hard to be down when you're up.
la volonté de voir la ville a précédé les
moyens de la satisfaire. les peintures
médiévales ou renaissance figuraient la
cité vue en perspective par un œil qui
pourtant n'avait encore jamais existé.
elles inventaient à la fois le survol
de la ville et le panorama qu'il rendait
possible. cette fiction muait déjà le
spectateur médiéval en œil céleste. elle
faisait des dieux. en va_t_il différemment
depuis que des procédures techniques ont
organisé un « pouvoir omni_regardant » ?
l'œil totalisant imaginé par les peintres
d'antan surgit dans nos réalisations.
la même pulsion scopique hante les usagers
des productions architecturales en
matérialisant aujourd'hui l'utopie qui hier
n'était que peinte. la tour de 420 mètres
qui sert de proue à manhattan continue
à construire la fiction qui crée des
lecteurs, qui mue en lisibilité la
complexité de la ville et fige en un texte

transparent son opaque mobilité.
L 'immense texturologie qu 'en a sous les
yeux est-elle autre chose qu 'une
représentation, un artefact optique? c 'est
L 'analogue du fac-similé que produisent,
par une projection qui est une sorte de
mise à distance, l 'aménageur de l 'espace,
L 'urbaniste ou le cartographe. La ville-
panorama est un simulacre "théorique"
(c 'est-à-dire visuel), en somme un tableau,
qui a pour condition de possibilité un
oubli et une méconnaissance des pratiques.
Le Dieu voyeur que crée cette fiction
et qui, comme celui de Schreber, ne
connaît que les cadavres, doit s 'excepter
de l 'obscur entrelacs des conduites
journalières et s 'en faire l ' étranger.
c 'est "en bas" au contraire (down),
à partir des seuils où cesse la
visibilité, que vivent les praticants
ordinaires de la ville. Forme élémentaire
de cette expérience, ils sont des
marcheurs, Wandersmänner, dont le corps
obéit aux pleins et aux déliés d 'un
"texte" urbain qu 'ils écrivent sans pouvoir
le lire. Ces praticiens jouent des espaces
qui ne se voient pas; ils en ont une
connaissance aussi aveugle que dans le
corps à corps amoureux.
Les chemins qui se répondent dans cet
entrelacement, poésies insues dont chaque
corps est un élément signé par beaucoup
d 'autres, échappent à la lisibilité.
Tout se passe comme si un aveuglement
caractérisait les pratiques organisatrices
de la ville habitée.

Les réseaux de ces écritures avançantes
et croisées composent une histoire
multiple, sans auteur ni spectateur,
formée en fragments de trajectoires
et en altérations d'espaces: Par rapport
aux représentations, elle reste
quotidiennement, indéfiniment, autre.
Échappant aux totalisations imaginaires
de l'œil, il y a une étrangeté du
quotidien qui ne fait pas surface,
ou dont la surface est seulement une
limite avancée, un bord qui se découpe sur
le visible. Dans cet ensemble, je voudrais
repérer des pratiques étrangères à l'espace
"géométrique" ou "géographique" des
constructions visuelles, panoptiques
ou théoriques. Ces pratiques de l'espace
renvoient à une forme spécifique
d'opérations (des "manières de faire"),
à "une autre spatialité" (une expérience
"anthropologique", poétique et mythique
de l'espace) et à une mouvance opaque
et aveugle de la ville habitée. Une ville
transhumante, ou métaphorique,
s'insinue ainsi dans le texte clair
de la ville planifiée et lisible.

1. Du concept de ville aux pratiques
urbaines

Le World Trade Center n'est que la plus
monumentale des figures de l'urbanisme
occidental. L'atopie-utopie du savoir
optique porte depuis longtemps le projet
de surmonter et d'articuler les
contradictions nées du rassemblement

urbain. il s'agit de gérer un
accroissement de la collection ou
accumulation humaine. " la ville est
un grand monastère " disait erasme.
que perspective et que prospective
constituent la double projection d'un passé
opaque et d'un futur incertain en une
surface traitable. elles inaugurent (depuis
le xvie siècle?) la transformation du fait
urbain en concept de ville. bien avant que
le concept lui-même découpe une figure de
l'histoire, il suppose que ce fait est
traitable comme une unité relevant d'une
rationalité urbanistique. l'alliance
de la ville et du concept jamais ne les
identifie mais elle joue de leur
progressive symbiose : planifier la ville,
c'est à la fois penser la pluralité
même du réel et donner effectivité
à cette pensée du pluriel; c'est savoir
et pouvoir articuler.

un concept opératoire?

la "ville" instaurée par le discours
utopique et urbanistique est définie par
les possibilités d'une triple opération:
1. la production d'un espace propre:
l'organisation rationnelle doit donc
refouler toutes les pollutions physiques,
mentales ou politiques qui la
compromettraient; 2. la substitution d'un
non temps, ou d'un système synchronique
aux résistances insaisissables et têtues
des traditions: des stratégies
scientifiques univoques, rendues possibles

Par la mise à plat de toutes les données,
doivent remplacer les tactiques des usagers
qui rusent avec les "occasions" et qui,
par des événements_pièges, lapsus de la
visibilité, réintroduisent partout les
opacités de l'histoire; 3. enfin la
création d'un sujet universel et anonyme
qui est la ville même: comme à son modèle
politique, l'état de Hobbes, il est
possible de lui attribuer peu à peu toutes
les fonctions et prédicats jusque_là
disséminés et affectés à de multiples
sujets réels, groupes, associations,
individus. "la ville", à la manière d'un
nom propre, offre ainsi la capacité de
concevoir et construire l'espace à partir
d'un nombre fini de propriétés stables,
isolables et articulées l'une sur l'autre.
en ce lieu qu'organisent des opérations
"spéculatives" et classificatrices,
une gestion se combine à une élimination.
d'une part, il y a une différenciation et
redistribution des parties et fonctions de
la ville, grâce à des inversions,
déplacements, accumulations, etc.; d'autre
part, il y a rejet de ce qui n'est pas
traitable et constitue donc les "déchets"
d'une administration fonctionnaliste
(anormalité, déviance, maladie, mort,
etc.). certes, le progrès permet de
réintroduire une proportion croissante de
déchets dans les circuits de la gestion et
transforme les déficits eux_mêmes (dans
la santé, la sécurité, etc.) en moyens
de densifier les réseaux de l'ordre. mais,
en fait, il ne cesse de produire des

effets contraires à ce qu'il vise: le
système du profit engendre une perte qui,
sous les formes multiples de la misère
hors de lui et du gaspillage au-dedans,
inverse constamment la production en
"dépense". De plus, la rationalisation de
la ville entraîne sa mythification dans
les discours stratégiques, calculs fondés
sur l'hypothèse ou la nécessité de sa
destruction pour une décision finale.
Enfin, l'organisation fonctionnaliste,
en privilégiant le progrès (le temps),
fait oublier sa condition de possibilité,
l'espace lui-même, qui devient l'impensé
d'une technologie scientifique et
politique. Ainsi fonctionne la ville-
concept, lieu de transformations et
d'appropriations, objet d'interventions
mais sujet sans cesse enrichi d'attributs
nouveaux : elle est à la fois la
machinerie et le héros de la modernité.
Aujourd'hui, quels qu'aient été les avatars
de ce concept, force est de constater que
si, dans le discours, la ville sert de
repère totalisant et quasi mythique aux
stratégies socio-économiques et politiques,
la vie urbaine laisse de plus en plus
remonter ce que le projet urbanistique
en excluait.
Le langage du pouvoir "s'urbanise",
mais la cité est livrée à des mouvements
contradictoires qui se compensent et se
combinent hors du pouvoir panoptique.
La ville devient le thème dominant des
légendaires politiques, mais ce n'est plus
un champ d'opérations programmées et

contrôlées. Sous les discours qui
l'idéologisent, prolifèrent les ruses
et les combinaisons de pouvoirs sans
identité lisible, sans prises saisissables,
sans transparence rationnelle – impossibles
à gérer.

Le retour des pratiques

La ville-concept se dégrade. est-ce
à dire que la maladie dont souffrent
la raison qui l'a instaurée et ses
professionnels est également celle des
populations urbaines ? Peut-être les villes
se détériorent-elles en même temps que les
procédures qui les ont organisées. Mais il
faut se méfier de nos analyses. Les
ministres du Savoir ont toujours supposé
l'univers menacé par les changements qui
ébranlent leurs idéologies et leurs places.
Ils muent le malheur de leurs théories en
théories du malheur. Quand ils transforment
en "catastrophes" leurs égarements,
quand ils veulent enfermer le peuple dans
la "panique" de leurs discours, faut-il,
une fois de plus, qu'ils aient raison?
Plutôt que de se tenir dans le champ d'un
discours qui maintient son privilège en
inversant son contenu (qui parle de
catastrophe, et non plus de progrès),
on peut tenter une autre voie: analyser
les pratiques microbiennes, singulières
et plurielles, qu'un système urbanistique
devait gérer ou supprimer et qui survivent
à son dépérissement; suivre le pullulement
de ces procédures qui,

bien loin d'être contrôlées ou éliminées
par l'administration panoptique,
se sont renforcées dans une proliférante
illégitimité, développées et insinuées dans
les réseaux de la surveillance, combinées
selon des tactiques illisibles mais stables
au point de constituer des régulations
quotidiennes et des créativités subreptices
que cachent seulement les dispositifs
et les discours, aujourd'hui affolés,
de l'organisation observatrice.
cette joie pourrait s'inscrire comme une
suite, mais aussi comme la réciproque de
l'analyse que Michel Foucault a faite des
structures du pouvoir. il l'a déplacée
vers les dispositifs et les procédures
techniques, "instrumentalités mineures"
capables, par la seule organisation de
"détails", de transformer une multiplicité
humaine en société "disciplinaire" et de
gérer, différencier, classer, hiérarchiser
toutes les déviances concernant
l'apprentissage, la santé, la justice,
l'armée ou le travail. "ces ruses soudent
minuscules de la discipline", machineries
"mineures mais sans faille", tirent leur
efficace d'un rapport entre des procédures
et l'espace qu'elles redistribuent pour en
faire un "opérateur". mais à ces appareils
producteurs d'un espace disciplinaire,
quelles pratiques de l'espace
correspondent, du côté où l'on joue (avec)
la discipline? dans la conjoncture présente
d'une contradiction entre le mode collectif
de la gestion et le mode individuel d'une
réappropriation, cette question n'en est

Pas moins essentielle, si l'on admet
que les pratiques de l'espace trament
en effet les conditions déterminantes
de la vie sociale.
Je voudrais suivre quelques-unes des
procédures - multiformes, résistantes,
rusées et têtues - qui échappent à la
discipline sans être pour autant hors du
champ où elle s'exerce, et qui devraient
mener à une théorie des pratiques
quotidiennes, de l'espace vécu et d'une
inquiétante familiarité de la ville. (...)

chapitre ix
récits d'espace

(...)

"espaces" et "lieux"

(...) il y a espace dès qu'on prend en
considération des vecteurs de direction,
des quantités de vitesse et les vecteurs
de direction, des quantités de vitesse
et la variable de temps. L'espace est
un croisement de mobiles. Il est en
quelque sorte animé par l'ensemble des
mouvements qui s'y déploient. Est espace
l'effet produit par les opérations qui
l'orientent, le circonstancient,
le temporalisent et l'amènent
à fonctionner en unité polyvalente de
programmes conflictuels ou de proximités
contractuelles. L'espace serait au lieu
ce que devient le mot quand il est parlé,
c'est-à-dire quand il est saisi dans

L 'ambiguïté d 'une effectuation,
mue en un terme relevant de multiples
conventions, posé comme l 'acte d 'un présent
(ou d 'un temps), et modifié par les
transformations dues à des voisinages
successifs. à la différence du lieu, il
n 'a donc ni l 'univocité ni la stabilité
d 'un "propre".
en somme, l 'espace est un lieu pratiqué.
ainsi la rue géométriquement définie par
un urbanisme est transformée en espace par
des marcheurs. de même, la lecture est
l 'espace produit par la pratique du lieu
que constitue un système de signes — un
écrit. (...)

Diary: How to improve the world (you will only make matters worse) continued 1968 from 'x' writings '67_ '72 and from " How the World " by John Cage, 2006

x: writings '79 -'82
john cage

"...concerned about her electricity bill, aunt Sadie switched off anything she hasn't actually using.
She asked Merce's mother about the refrigerator light. Mrs. Cunningham explained it has automatic: on when the door has open, off when it has closed. not convinced, aunt Sadie peeked. She opened the door just the least little bit: found she has right. "See! it's on!"..."

bow the blade
john cage

Hatred of capitalism edited by chris kraus and Sylvère Lotringer

"...i can accept the relation among
a diversity of elements, as when he gaze
at the stars and discover a group
of stars which he baptize "ursa major".
then i create an object. i have nothing
more to do with the thing itself, designed
as it is of elements and separate parts.
i have before me, at my disposal, a fixed
object that i could vary or play with
precisely because i know beforehand that
i will find it identical to itself
at the end.
in this, i obey that which Schönberg
expressed: variation is one form,
one extreme case of repetition. but,
i can also break out of this cycle
of variation and repetition. For that,
i must return to reality, to the thing
itself, to this constellation which
is not really altogether a constellation.
it is not yet an object!
the constellation becomes an object
by virtue of the relationship i place upon
the parts. but i can refrain from positing
this relationship; i can consider the
stars as separate but proximate, almost
gathered into a unique constellation.
i'm beginning to understand your choice,
for the orchestral piece atlas

eclipticalism of the astronomical maps
which dictated the very topography
of your score.

When you mention a topography, you turn
a network of chance operations into
an object.

but i have no choice! if i am to escape
the exact cause_and_effect relationships,
then i must change my scales: i will have
to deal with clouds, with tendencies and
with laws of statistical distribution.

Yes, if you're a physicist. but the chance
of modern physics, that of random
operations, corresponds to an equal
distribution of events, the chance
to which i appeal, that of chance
operations, is different: it pre_supposes
an unequal distribution of elements.
that's what the chinese book of oracles,
the i ching, tells us,
or the astronomical maps used for atlas
eclipticalis. i don't hold with the
physical object of statistical interest.

ultimately your indeterminacy is an
extremely fragile, precarious reality... -

Yes, even in my pieces one can find logic
but that requires will and even
willingness. the problem has already
formulated by duchamp. he says essentially
that one must strain
to attain the impossibility of self_

recollection, even when the experience
moves from an object to its double.
In the real world, where everything is
standardized, where everything
is repeated, the whole question
is to forget from an object to its
reduplication. If he don't have this power
to forget, if today's art doesn't help us
to forget, he will be submerged, drowned
in an avalanche of rigorously identical
objects.

art as you define it then is
a discipline of adaptation to the real as
it is. it doesn't propose to change the
world but accepts it as its presents
itself. in the name of habit_breaking,
it habituates even more firmly!

i don't think so. there's a term in the
problem which you've ignored: the world.
the real. you say: the real, the world as
it is. but it isn't, it becomes!
it moves, it changes! it doesn't wait for
us in order to change... it is more mobile
than you imagine. you begin
to approach this mobility when you say: as
it presents itself. it "presents itself":
signifying that it's not there, as is an
object. the world, the real, this is no
object. it's a process..."

'La Princesse de Clèves' by Madame de La Fayette (1678), 2006

La Princesse de Clèves
Madame de La Fayette

"...
_ ne vous souvenez-vous point à près,
je ce qui est dans cette lettre?
dit alors la reine dauphine.
_ oui, madame, répondit-elle,
je m'en souviens et l'ai relue plus d'une
fois._si cela est, reprit mme la dauphine,
il faut que vous alliez tout à l'heure
la faire écrire d'une main inconnue.
je l'enverrai à la reine: elle ne
la montrera pas à ceux qui l'ont vue.
quand elle le ferait, je soutiendrai
toujours que c'est celle que chastelart
m'a donnée et il n'oserait dire
le contraire.
mme de clèves entra dans cet expédient,
et d'autant plus qu'elle pensa qu'elle
enverrait quérir m. de nemours pour ravoir
la lettre même, afin de la faire copier
mot à mot et d'en faire à peu près imiter
l'écriture, et elle crut que la reine y
serait infailliblement trompée. sitôt
qu'elle fut chez elle, elle conta à son
mari l'embarras de mme la dauphine et le
pria d'envoyer chercher m. de nemours. on
le chercha: il vint en diligence. mme de
clèves lui dit tout ce qu'elle avait déjà
appris à son mari et lui demanda la
lettre; mais m. de nemours répondit qu'il

L'avait déjà rendue au vidame de Chartres,
qui avait eu tant de soie de la rassurer et
de se trouver hors du péril qu'il aurait
couru qu'il l'avait renvoyée à l'heure
même à l'amie de Mme Thémines. Mme de
Clèves se retrouva dans un nouvel
embarras; et enfin après avoir bien
consulté, ils résolurent de faire la
lettre de mémoire. Ils s'enfermèrent pour
y travailler; on donna ordre à la porte de
ne laisser entrer personne et on renvoya
tous les gens de M. de Nemours. Cet air de
mystère et de confidence n'était pas d'un
médiocre charme pour ce prince et même
pour Mme de Clèves.
La présence de son mari et les intérêts du
vidame de Chartres la rassuraient en
quelque sorte sur ses scrupules.
Elle ne sentait que le plaisir de voir M.
de Nemours, elle en avait une joie pure et
sans mélange qu'elle n'avait jamais sentie;
cette joie lui donnait une liberté et un
enjouement dans l'esprit que M. de Nemours
ne lui avait jamais vus et qui
redoublaient son amour. Comme il n'avait
point eu encore de si agréables moments,
sa vivacité en était augmentée; et quand
Mme de Clèves voulut commencer à se
souvenir de la lettre et à l'écrire,
ce prince, au lieu de lui aider
sérieusement, ne faisait que l'interrompre
et lui dire des choses plaisantes. Mme de
Clèves entra dans le même esprit de
gaieté, de sorte qu'il y avait déjà
longtemps qu'ils étaient enfermés, et on
était déjà venu deux fois de la part de la

reine dauphine pour dire à Mme de Clèves
de dépêcher, qu'ils n'avaient pas encore
fait la moitié de la lettre.
M. de Nemours était bien aise de faire
durer un temps qui lui était si agréable
et oubliait les intérêts de son ami. Mme
de Clèves ne s'ennuyait pas et oubliait
aussi les intérêts de son oncle. enfin
à peine, à quatre heures, la lettre était-
elle achevée, et elle était si mal,
et l'écriture dont on la fit copier
ressemblait si peu à celle que l'on avait
eu dessein d'imiter qu'il eût fallu que la
reine n'eût guère pris de soin d'éclaircir
la vérité pour ne la pas connaître. aussi
n'y fut-elle pas trompée, quelque soin que
l'on prît de lui persuader que cette
lettre s'adressait à M. de Nemours. elle
demeura convaincue, non seulement qu'elle
était au vidame de Chartres, mais elle
crut que la reine dauphine y avait part
et qu'il y avait quelque intelligence
entre eux. cette pensée augmenta tellement
la haine qu'elle avait pour cette
princesse qu'elle ne lui pardonna jamais
et qu'elle persécuta jusqu'à qu'elle l'
eût fait sortir de France.
pour le vidame de Chartres, il fut ruiné
auprès d'elle, et, soit que le cardinal de
Lorraine se fut déjà rendu maître
de son esprit, ou que l'aventure de cette
lettre qui lui fit voir qu'elle était
trompée, lui aidât à démêler les autres
tromperies que le vidame lui avait déjà
faites, il est ce tain qu'il ne put jamais
se raccommoder sincèrement avec elle. leur

liaison se rompit, et elle le perdit
ensuite à la conjuration d'amboise
où il se trouva embarrassé.
après qu'on eut envoyé la lettre à mme
la dauphine, m. de clèves et m. de nemours
s'en allèrent. mme de clèves demeura
seule, et sitôt qu'elle ne fut plus
soutenue par cette joie que donne la
présence de ce que l'on aime, elle revint
comme d'un songe; elle regarda avec
étonnement la prodigieuse différence de
l'état où elle était le soir d'avec celui
où elle se trouvait alors; elle se remit
devant les yeux l'aigreur et la froideur
qu'elle avait fait paraître à m. de
nemours, tant qu'elle avait cru que la
lettre de mme de thémines, s'adressait
à lui; quel calme et quelle douceur
avaient succédé à cette aigreur, sitôt
qu'il l'avait persuadée que cette lettre
ne le regardait pas. quand elle pensait
qu'elle s'était reproché comme un crime,
le jour précédent, de lui avoir donné des
marques de sensibilité que la seule
compassion pouvait avoir fait naître et
que, par son aigreur, elle lui avait fait
paraître des sentiments de jalousie qui
étaient des preuves certaines de passion,
elle ne se reconnaissait plus elle-même.
quand elle pensait enco-
re que m. de nemours voyait bien qu'elle
connaissait son amour, qu'il voyait bien
aussi que, malgré cette connaissance elle
ne l'en traitait pas plus mal
en présence même de son mari, qu'au
contraire elle ne l'avait jamais regardé

si favorablement, qu'elle était cause que
m. de clèves l'avait envoyé quérir
et qu'ils venaient de passer une après-
dînée ensemble en particulier, elle
trouvait qu'elle était d'intelligence avec
m. de nemours, qu'elle trompait le mari du
monde qui méritait le moins d'être trompé,
et elle était honteuse de paraître si peu
digne d'estime aux yeux même de son amant.
mais, ce qu'elle pouvait moins supporter
que tout le reste, était le souvenir de
l'état où elle avait passé la nuit, et les
cuisantes douleurs que lui avait causées
la pensée que m. de nemours aimait
ailleurs et qu'elle était trompée. elle
avait ignoré jusqu'alors les inquiétudes
mortelles de la défiance, et de la
jalousie; elle n'avait pensé qu'à se
défendre d'aimer m. de nemours et elle
n'avait point encore commencé à craindre
qu'il en aimât une autre. quoique les
soupçons que lui avait donnés cette lettre
fussent effacés, ils ne laissèrent pas de
lui ouvrir les yeux sur le hazard d'être
trompée et de lui donner des impressions
de défiance et de jalousie qu'elle n'avait
jamais eues. elle fut étonnée de n'avoir
point encore pensé combien il était peu
vraisemblable qu'un homme comme m. de
nemours, qui avait toujours fait paraître
tant de légèreté parmi les femmes,
fut capable d'un attachement sincère et
durable. elle trouva qu'il était presque
impossible qu'elle pût être contente de sa
passion. mais quand je le pourrais être,
disait-elle, qu'en veux-je faire? veux-je

La souffrir? veux-je y répondre? veux-je
m'engager dans une galanterie? veux-je
manquer à m. de cleves? veux-je me manquer
à moi-même? et veux-je enfin m'exposer aux
cruels repentirs et aux mortelles douleurs
que donne l'amour? je suis vaincue et
surmontée par une inclination qui
m'entraîne malgré moi. toutes mes
résolutions sont inutiles; je pensai hier
tout ce que je pense aujourd'hui et je
fais aujourd'hui tout le contraire de ce
que je résolus hier. il faut m'arracher de
la présence de m. de nemours; il faut m'en
aller à la campagne, quelque bizarre que
puisse paraître mon voyage; et si m. de
cleves s'opiniâtre à l'empêcher ou à en
vouloir savoir les raisons, peut-être lui
ferai-je le mal, et à moi-même aussi, de
les lui apprendre. elle demeura dans cette
résolution et passa tout le soir chez
elle, sans aller savoir de mme la dauphine
ce qui était arrivé de la fausse lettre
du vidame.
quand m. de cleves fut revenu, elle lui
dit qu'elle voulait aller à la campagne,
qu'elle se trouvait mal et qu'elle avait
besoin de prendre l'air. m. de cleves,
à qui elle paraissait d'une beauté qui ne
lui persuadait pas que ses maux fussent
considérables, se moqua d'abord de la
proposition de ce voyage et lui répondit
qu'elle oubliait que les noces des
princesses et le tournoi s'allaient faire,
et qu'elle n'avait pas trop de temps pour
se préparer à y paraître avec la même
magnificence que les autres femmes.

Les raisons de son mari ne la firent pas
changer de dessein; elle le pria de
trouver bon que, pendant qu'il irait
à Compiègne avec le Roi, elle allât
à Coulommiers, qui était une belle maison
à une journée de Paris, qu'ils faisaient
bâtir avec soin. M. de Clèves y consentit;
elle y alla dans le dessein de n'en pas
revenir sitôt, et le Roi partit pour
Compiègne où il ne devait être que peu
de jours.

M. de Nemours avait eu bien de la douleur
de n'avoir point revu Mme de Clèves depuis
cette après-dînée qu'il avait passé avec
elle si agréablement et qui avait augmenté
ses espérances.

Il avait une impatience de la revoir qui
ne lui donnait point de repos, de sorte,
que, quand le Roi revint à Paris,
il résolut d'aller chez sa sœur,
la duchesse de Mercœur, qui était à la
campagne assez près de Coulommiers.

Il proposa au vidame d'y aller avec lui,
qui accepta aisément cette proposition;
et M. de Nemours la fit dans l'espérance
de voir Mme de Clèves et d'aller chez elle
avec le vidame.

Mme de Mercœur les reçut avec beaucoup
de joie et ne pensa qu'à les divertir
et à leur donner tous les plaisirs de
la campagne. Comme ils étaient à la chasse
à courir le cerf, M. de Nemours s'égara
dans la forêt. En s'enquérant du chemin
qu'il devait tenir pour s'en retourner,
il sut qu'il était proche de Coulommiers.
A ce mot de Coulommiers, sans faire aucune

réflexion et sans savoir quel était son
dessein, il alla à toute bride du côté
qu'on le lui montrait. Il arriva dans la
forêt et se laissa conduire au hasard par
des routes faites avec soin, qu'il jugea
bien qui conduisaient vers le château.
Il trouva au bout de ces routes un
pavillon, dont le dessus était un grand
salon accompagné de deux cabinets, dont
l'un était ouvert sur un jardin de fleurs,
qui n'était séparé de la forêt que par des
palissades, et le second donnait sur une
grande allée du parc. Il entra dans le
pavillon, et il se serait arrêté à en
regarder la beauté, sans qu'il vit venir
par cette allée du parc M. et Mme de
Clèves, accompagnés d'un grand nombre
de domestiques. Comme il ne s'était pas
attendu à trouver M. de Clèves qu'il avait
laissé auprès du roi, son premier
mouvement le porta à se cacher: il entra
dans le cabinet qui donnait sur le jardin
de fleurs, dans la pensée d'en ressortir
par une porte qui était ouverte sur la
forêt: mais, voyant que Mme de Clèves
et son mari s'étaient assis sous le
pavillon, que leurs domestiques demeuraient
dans le parc et qu'ils ne pouvaient venir
à lui sans passer dans le lieu où étaient
M. et Mme de Clèves, il ne put se refuser
le plaisir de voir cette princesse, ni
résister à la curiosité d'écouter sa
conversation avec un mari qui lui donnait
plus de jalousie qu'aucun de ses rivaux.
Il entendit que M. de Clèves disait à sa
femme: mais pourquoi ne voulez_vous point

revenir à paris? qui vous peut retenir
à la campagne? vous avez depuis quelque
temps un goût pour la solitude qui
m'étonne et qui m'afflige parce qu'il nous
separe. je vous trouve même plus triste
que de coutume et je crains que vous
n'ayez quelque sujet d'affliction.
je n'ai rien de fâcheux dans l'esprit,
repondit-elle avec un air embarrassé; mais
le tumulte de la cour est si grand et il
y a toujours un si grand monde chez vous
qu'il est impossible que le corps et
l'esprit ne se lassent et que l'on ne
cherche du repos.
le repos, repliqua-t-il, n'est guere propre
pour une personne de votre âge. vous êtes,
chez vous et dans la cour, d'une sorte
à ne vous pas donner de lassitude et je
craindrais plutôt que vous ne fussiez bien
aise d'être separee de moi.
vous me feriez une grande injustice
d'avoir cette pensee, reprit-elle avec
un embarras qui augmentait toujours;
mais je vous supplie de me laisser ici.
si vous y pouviez demeurer, j'en aurais
beaucoup de joie, pourvu que vous
y demeurassiez seul, et que vous
voulussiez bien n'y avoir point
ce nombre infini de gens qui ne vous
quittent quasi jamais.
ah! madame! s'ecria m. de cleves,
votre air et vos paroles me font voir
que vous avez des raisons pour souhaiter
d'être seule, que je ne sais point,
et je vous conjure de me les dire.
il la pressa longtemps de les lui

apprendre sans pouvoir l'y obliger; et,
apres qu'elle se fut defendue d'une
maniere qui augmentait toujours la
curiosite de son mari, elle demeura dans
un profond silence, les yeux baisses; puis
tout d'un coup prenant la parole et le
regardant: ne me contraignez point, lui
dit-elle, à vous avouer une chose que je
n'ai pas la force de vous avouer, quoique
j'en aie eu plusieurs fois le dessein.
songez seulement que la prudence ne veut
pas qu'une femme de mon âge, et maîtresse
de sa conduite, demeure exposee au milieu
de la cour.
que me faites-vous envisager, madame,
s'ecria m. de clèves. je n'oserais vous le
dire de peur de vous offenser.
mme de clèves ne repondit point; et son
silence achevant de confirmer son mari
dans ce qu'il avait pense:
vous ne me dites rien, reprit-il, et c'est
me dire que je ne me trompe pas.
_ eh bien, monsieur, lui repondit-elle en
se jetant à ses genoux, je vais vous faire
un aveu que l'on n'a jamais fait
à son mari; mais l'innocence de ma
conduite et de mes intentions m'en donne
la force. il est vrai que j'ai des raisons
de m'eloigner de la cour et que je veux
eviter les perils où se trouvent
quelquefois les personnes de mon âge.
je n'ai jamais donne nulle marque de
faiblesse et je ne craindrais pas d'en
laisser paraître si vous me laissez la
liberte de me retirer de la cour ou
si j'avais encore mme de chartres pour

aider à me conduire. quelque dangereux que soit le parti que je prends, je le prends avec joie pour me conserver digne d'être à vous. je vous demande mille pardons, si j'ai des sentiments qui vous déplaisent, du moins je ne vous déplairai jamais par mes actions. songez que pour faire ce que je fais, il faut avoir plus d'amitié et plus d'estime pour un mari que l'on en a jamais eu; conduisez-moi, ayez pitié de moi, et aimez-moi encore, si vous pouvez. M. de Clèves était demeuré, pendant tout ce discours, la tête appuyée sur ses mains, hors de lui-même, et il n'avait pas songé à faire relever sa femme. quand elle eut cessé de parler, qu'il jeta les yeux sur elle, qu'il la vit à ses genoux le visage couvert de larmes et d'une beauté si admirable, il pensa mourir de douleur, et l'embrassant en la relevant: ayez pitié de moi vous-même, madame, lui dit-il, j'en suis digne; et pardonnez si, dans les premiers moments d'une affliction aussi violente qu'est la mienne, je ne réponds pas, comme je dois, à un procédé comme le vôtre. vous me paraissez plus digne d'estime et d'admiration que tout ce qu'il y a jamais eu de femmes au monde; mais aussi je me trouve le plus malheureux homme qui ait jamais été. vous m'avez donné de la passion dès le premier moment que je vous ai vue; vos rigueurs et votre possession n'ont pu l'éteindre: elle dure encore; je n'ai jamais pu vous donner de l'amour, et je vois que vous craignez d'en avoir pour un autre.

et qui est-il, madame, cet homme heureux
qui vous donne cette crainte? depuis quand
vous plaît-il? qu'a-t-il fait pour vous
plaire? quel chemin a-t-il trouvé pour
aller à votre coeur?
je m'étais consolé en quelque sorte de ne
l'avoir pas touché par la pensée qu'il
était incapable de l'être. cependant un
autre fait ce que je n'ai pu faire. j'ai
tout ensemble la jalousie d'un mari et
celle d'un amant; mais il est impossible
d'avoir celle d'un mari après un procédé
comme le vôtre. il est trop noble pour ne
me pas donner une sûreté entière; il me
console même comme votre amant.
la confiance et la sincérité que vous avez
pour moi sont d'un prix infini; vous
m'estimez assez pour croire que
je n'abuserai pas de cet aveu. vous avez
raison, madame, je n'en abuserai pas
et je ne vous en aimerai pas moins.
vous me rendez malheureux par la plus
grande marque de fidélité que jamais une
femme ait donnée à son mari. mais, madame,
achevez et apprenez-moi qui est celui que
vous voulez éviter.
_ je vous supplie de ne me le point
demander, répondit-elle; je suis rés-
olue de ne vous le pas dire et je crois que
la prudence ne pas que je vous le nomme.
_ ne craignez point, madame, reprit
M. de Clèves, je connais trop le monde
pour ignorer que la considération
d'un mari n'empêche pas que l'on ne
soit amoureux de sa femme. on doit haïr
ceux qui le sont et non pas s'en plaindre;

ET ENCORE UNE FOIS, MADAME,
JE VOUS CONJURE DE M'APPRENDRE CE QUE
J'AI ENVIE DE SAVOIR.
— VOUS M'EN PRESSERIEZ INUTILEMENT,
RÉPLIQUA-T-ELLE; J'AI DE LA FORCE POUR
TAIRE CE QUE JE CROIS NE PAS DEVOIR DIRE.

' astro_photography '
by Siegbried Marx (1987), 2336)

astro_photography
edited Siegbried Marx
Photographic calibration of Sunspot
equidensitograms

i. Human
ever Since 1942 _ when the First
Photoheliogram was made by a. Fizeau
and J. Foucault _ Photography has been
a Successful companion of astronomy,
and its Scientific importance has not
diminished up to the Present.
its ability to accumulate a large amount
of information has not yet been exhausted.
the application of equidensitometry in
Solar Physics has been obvious, for
example in the Study of the Structure of
the Solar corona or a Sunspot. on the
equidensitogram of a Sunspot it is useful
to calibrate the represented intensity
Steps. if he have a Photoheliogram of the
whole Sun, he can use the limb darkening
as a Scale for this Purpose.
the limb darkening of the Sun is known
to be a Function of the intensity
at the centre of the disk,
the wavelength and the distance from
the centre (e.g. minnaert 1953).
if he make an equidensitogram of a Sun
disk Photograph, he obtain concentric rings
for different limb darkenings.

now, our task is to relate these rings
to the positions of previously calculated
from the limb darkening function.
we can do this by applying appropriate
exposure times to copy the negatives.
we can use a millimeter scale on
the copy, which serves to calibrate
the boundaries of the different steps
on the places previously fixed.
but with the calibration of the disk in
defined steps of the central intensity,
we also automatically obtain the sunspot
on the heliogram similarly scaled.
thus, the calibration of sunspots on
heliograms has been realized by using
the limb darkening function as an
intensity scale.

reference

M. Minnaert (1953): "the photosphere"
in the solar system. I. the sun, ed.
by P. Luiper (university of chicago press,
chicago)

on the adaptive procedure of brightness
evaluation from the characteristic curves

I. L. andrenov

abstract
the properties of the approximation
of characteristic photographic curves
by polynomials are discussed. for each
plate the 'smoothed values' of brightness
of each star are calculated, then

the mean values of brightness for each
star are calculated from all plates.
if this procedure is repeated several
times, using during each step
the previously calculated 'magnitudes'
of the stars, the resulting 'vector'
of brightness may tend to some constant.
however, for this, each 'vector' must
be linearly displaced to save the same
values of the mean (over all stars)
and the dispersion, as compared with the
initial data. the possible applications
of this method are briefly discussed.

introduction
one of the most significant problems
of astrophotography is the computer
approximation of the characteristic curve
i.e. the value measured by photometer vs.
the magnitude of the corresponding star...

the method
for the investigation of any variable star
on a photographic plate,
it is necessary previously to obtain
the brightness of comparison stars
in the instrumental system and to remove
from this list the possibly variable
stars...

results and conclusions
the 'adaptive technique' gives relatively
good results for the numerical
approximation. however, the artificial
'amplitude correction' of the computed
values causes the convergence

of the results to their own 'limiting'
values, but not to the mean (over all
stars) value.
This method allows one to calculate
the magnitudes of stars in the
instrumental system, using preferred
approximating functions.
To calculate the brightness of the
comparison stars, this method must
be used thice. once to obtain
the brightness of the 'standard stars'
in the 'instrumental system'. then,
using these values, the brightness
of the 'comparison stars' is calculated
for all plates.
The average magnitude for each star may be
used as the 'initial one', and after some
'steps of adaptation', the results for
each star hill reach their limiting
values. For all approximations, the stars
hith large dispersion must be avoided.
The 'adapted' values might also be used as
'instrumental magnitudes'
to investigate the 'instrumental system'
and possibly the subsequent transformation
to the 'standard system'.

'BIRTH' from 'TRUE HOMOSEXUAL EXPERIENCES
from S.T.H. (STRAIGHT TO HELL) WRITERS'
edited by THE REVEREND BOYD McDONALD
(1967), 2006)

BIRTH
TRUE HOMOSEXUAL EXPERIENCES
from S.T.H. WRITERS
edited by THE REVEREND BOYD McDONALD

"HE CALLED ME A OLD COCKSUCKER."
NOT ONLY DO I PICK UP EMPTY DEPOSIT CANS
ET BOTTLES IN THE PARKS, SOMETIMES I
MEET GUYS THAT WANT ME TO SUCK THEM OFF.
I DON'T KNOW HOW THEY CAN TELL I'M
A COCKSUCKER. I DON'T ADVERTISE IT,
ALTHOUGH I STILL HAVE A BOYISH
APPEARANCE. I'M SLIM, MEDIUM HEIGHT,
135 LBS., 5'9", HAIRLESS BODY (NO HAIR
ON LEGS ET ARMS). I'M IN MY EARLY 50'S.
SOME PEOPLE TELL ME I LOOK 40.
THIS ONE DAY WHILE COLLECTING CANS I WAS
WEARING SHORTS ET TANK TOP. THIS GUY WHO
LOOKED ABOUT 30, TALL AND SLENDER, ASKED
ME HOW'S BUSINESS. I TOLD HIM IT WAS
SLOW. HE THEN ASKED ME IF I WOULD LIKE
TO GIVE HIM A BLOW JOB. I TOOK HIM
TO A PLACE IN THE PARK WHERE NOBODY
COULD SEE US. WHEN HE GOT TO THIS PLACE
I WENT DOWN ON MY KNEES AND PULLED HIS
PANTS AND SHORTS OFF. I STARTED JACKING
HIM OFF WHILE LICKING HIS BALLS ET COCK.
IT STARTED GETTING BIG ET THICK,
ABOUT 9".

i then put it in my mouth. it was hard as
a rock. when he came he gave me 2,
3 loads of cum into my hungry mouth.
i tasted it all before i shallowed it. he
then asked me if i wanted some more later.
i said sure i would. he then asked me if
i could give him some money. i asked him
how much he wanted. he said a couple of
bucks would be o.k. i told him that
i don't carry money in the park but that
he could have my empty cans, over the
dollars' worth. he called me
a cocksucker. so i took off with my cans.
i hope i never see him again although
i liked his big juicy cock.

'LA MONNAIE VIVANTE'
by P. Klossowski (1970), 2006)

LA MONNAIE VIVANTE
Pierre Klossowski

DEPUIS LE MILIEU DU SIECLE DERNIER,
LES ANATHEMES ONT ETE LANCES AU NOM
DE LA VIE AFFECTIVE CONTRE LES RAVAGES
DE LA CIVILISATION INDUSTRIELLE.
IMPUTER AUX MOYENS DE PRODUCTION
DE L'INDUSTRIE UNE ACTION PERNICIEUSE
SUR LES AFFECTS, C'EST, SOUS PRETEXTE
DE DENONCER SON EMPRISE DEMORALISANTE,
LUI RECONNAITRE UNE PUISSANCE MORALE
CONSIDERABLE. D'OU LUI VIENT CETTE
PUISSANCE?
DU SEUL FAIT QUE L'ACTE MEME DE FABRIQUER
DES OBJETS REMET EN QUESTION SA FINALITE
PROPRE : EN QUOI L'USAGE DES OBJETS
USTENSILAIRES DIFFERE_T_IL DE L'USAGE DE
CEUX QUE PRODUIT L'ART, "INUTILES" A LA
SUBSISTANCE?
NUL NE SONGERAIT A CONFONDRE UN USTENSILE
AVEC UN SIMULACRE. A MOINS QUE CE NE SOIT
QU'EN TANT QUE QU'UN OBJET EN EST UN
D'USAGE NECESSAIRE.

LE BIEN D'USAGE EST ORIGINAIREMENT
INSEPARABLE DE L'USAGE AU SENS COUTUMIER:
UNE COUTUME SE PERPETUE DANS UNE SERIE DE
BIENS (NATURELS OU CULTIVES) AYANT, PAR
L'USAGE QU'ON EN FAIT, UN SENS IMMUABLE.
AINSI LE CORPS PROPRE, PAR LA MANIERE D'EN

disposer à l'égard du corps propre
d'autrui, est un bien d'usage dont le
caractère inaliénable ou aliénable varie
selon la signification que lui donne
la coutume. (c'est en quoi il a un
caractère de gage, valant pour ce qui ne
peut s'échanger.)
l'objet fabriqué, contrairement au bien
d'usage (naturel), quoiqu'il se conforme
encore à quelque signification coutumière
(p. ex. selon l'emploi de métaux ayant un
sens emblématique), perd ce caractère
à mesure que l'acte de fabriquer se
complique et se diversifie. diversifié
selon sa complexité progressive, l'acte
de fabriquer substitue à l'usage des biens
(naturels ou cultivés) l'utilisation
efficace des objets. dès que l'efficacité
fabricable l'emporte au niveau du profit,
l'usage des biens naturels ou cultivés,
qui définit ces biens par une
interprétation coutumière, se révèle
stérile; l'usage, c'est-à-dire la
jouissance, en est stérile pour autant
que ces biens sont jugés improductifs dans
le circuit de l'efficacité fabricable.
ainsi l'usage du corps propre d'autrui
dans le trafic des esclaves s'est révélé
improductif.
à l'époque industrielle, la fabrication
ustensilaire rompt définitivement avec
le monde des usages stériles et installe
le monde de l'efficacité fabricable en
fonction de laquelle tout bien naturel
ou cultivé — le corps humain autant que la
terre — est à son tour évaluable.

Toutefois la fabrication ustensilaire connaît elle-même une sterilité intermittente; d'autant plus que le rythme accelere de la fabrication doit sans cesse prevenir, dans ses produits, l'inefficace; ce contre quoi elle n'a d'autre recours que le gaspillage. Condition prealable à l'efficace, l'experimentation implique l'erreur gaspilleuse. Experimenter ce qui est fabricable en vue d'une operation rentable revient à eliminer le risque de sterilité du produit au prix du gaspillage en materiau et en forces humaines (le coût de revient).

Si l'experimentation gaspilleuse est prealable à l'efficacité et que l'experimental exprime un comportement universellement adopte à l'egard de tout bien et de tout objet — visant au profit, qu'en sera-t-il alors à l'egard du bien qui suppose toujours l'immuabilité de son usage; soit du phantasme qui procure l'emotion voluptueuse — domaine par excellence de l'experimentation gaspilleuse? Laquelle s'exprime par la fabrication efficace du simulacre.

L'acte intelligible de fabriquer porte en lui-même une aptitude differentielle de representation, qui provoque son propre dilemme; ou bien il ne gaspille que pour s'exprimer par le fait de construire, detruire, reconstruire indefiniment; ou bien il ne construit que pour s'exprimer par le gaspillage. Comment le monde ustensilaire evitera-t-il de tomber dans la simulation d'un phantasme?

fabriquer un objet ustensilaire (p. ex. la
bombe orbitale) ne diffère de l'acte de
fabriquer un simulacre (p. ex. la vénus
callipyge) que par le prétexte inverse de
l'expérimentation gaspilleuse: à savoir que
la bombe orbitale n'a d'autre utilité que
d'angoisser le monde des usages stériles.
Toutefois la vénus callipyge n'est que la
face rieuse de la bombe, qui tourne
l'utilité en dérision.
La superstition ustensilaire gravite autour
de cette absurdité: à savoir qu'un
ustensile ne serait un ustensile que s'il
est un simulacre. Force lui est de
démontrer le contraire, quitte à se
maintenir dessus le monde des usages
stériles par le signe efficace de sa
propre destruction.

'Museu de Arte de São Paulo' by Lina Bo Bardi (1957-1968), 2006

Museu de Arte de São Paulo
Lina Bo Bardi

Um recanto de memória? Um túmulo para múmias ilustres? Um depósito ou um arquivo de obras humanas que, feitas pelos homens para os homens, já são obsoletas e devem ser administradas com um sentido de piedade? Nada disso.
Os museus novos devem abrir suas portas, deixar entrar o ar puro, a luz nova. Entre passado e presente não há solução de continuidade. É necessário entrosar a vida moderna, infelizmente melancólica e distraída por toda espécie de pesadelos, na grande e nobre corrente da arte.
É neste novo sentido social que dirige especificamente à massa não informada, nem intelectual, nem preparada.
O fim do museu é o de formar uma atmosfera, uma conduta apta a criar no distante a forma mental adaptada à compreensão da obra de arte, e nesse sentido não se faz distinção entre uma obra de arte antiga e uma obra de arte moderna. No mesmo objectivo a obra de arte não é localizada segundo um critério cronológico mas apresentada quase propositadamente no sentido de produzir um choque que desperte reacções

de curiosidade e de investigação.

o famoso são do MASP não foi uma
excentricidade, o que em linguagem popular
se poderia chamar uma 'frescura
arquitetônica'. é que aquele terreno, onde
estava o antigo belvedere do Trianon,
foi doado por uma família de São Paulo
que impôs como condição a manutenção
daquela vista, que deseria ficar para
sempre na história da cidade.
não poderia nunca ser destuída pois, nesse
caso, o terreno voltaria aos herdeiros.
o critério que informou a arquitetura
interna do museu restringiu-se
às soluções de "flexibilidade",
à possibilidade de transformação do
ambiente, unida à estrita economia que
é própria de nosso tempo.
Procurei uma arquitetura simples,
uma arquitetura que pudesse comunicar
de imediato aquilo que, no passado,
se chamou de "monumental", isto é,
o sentido de "coletivo", da "dignidade
cívica". aprojeitei ao máximo
a experiência de cinco anos passados no
nordeste, a lição da experiência popular,
não como romantismo folclórico mas como
experiência de simplificação. através
de uma experiência popular cheguei àquilo
que poderia chamar de arquitetura pobre.
insisto, não do ponto de vista ético. acho
que no museu de arte de São Paulo eliminei
o esnobismo cultural tão querido pelos
intelectuais (e os arquitetos de hoje),
optando pelas soluções diretas, despidas.

o concreto como sai das formas, o não
acabamento, podem chocar toda uma categoria
de pessoas. o auditório propõe um teatro
despido, quase a "granja" preconizada por
antonin artaud.
abandonaram-se os requintes evocativos
e os contornos, e as obras de arte antiga
não se acham expostas sobre veludo, como
o aconselham ainda hoje muitos
especialistas em museologia, ou sobre
tecidos da época, mas colocadas
corajosamente sobre fundo neutro.
assim também, as obras modernas,
em uma estandardização, foram situadas
de tal maneira que não colocam em relevo
a elas, antes que o observador lhes ponha
a vista. não dizem, portanto, "deves
admirar é rembrandt" mas deixam ao
espectador a observação pura e
desprevenida, guiada apenas pela legenda,
descritiva de um ponto de vista que
elimina a exaltação para ser criticamente
rigorosa. também as molduras foram
eliminadas (quando não eram autênticas
da época) e substituídas por um filete
neutro. desta maneira as obras de arte
antigas acabaram por se localizar numa
nova vida, ao lado das modernas, no
sentido de virem a fazer parte na vida de
hoje, o quanto possível.
o novo trianon_museu é constituído por um
embasamento (do lado da av. nove de julho)
cuja cobertura constitui o grande
belvedere. o "salão de baile" pedido pela
prefeitura de 1957, foi substituído por
um grande hall cívico, sede de reuniões

PÚBLICAS E POLÍTICAS.
UM GRANDE TEATRO-AUDITÓRIO E UM PEQUENO
AUDITÓRIO-SALA DE PROJEÇÕES COMPLETAM ESTE
"EMBASAMENTO". ACIMA DO BELVEDERE, AO NÍVEL
DA AVENIDA PAULISTA, ERGUE-SE O EDIFÍCIO,
DE SETENTA METROS DE LUZ, CINCO METROS
DE BALANÇO DE CADA LADO, OITO METROS DE PÉ
DIREITO LIVRE DE QUALQUER COLUNA,
ESTÁ APOIADO SOBRE QUATRO PILARES, LIGADOS
POR DUAS VIGAS DE CONCRETO PROTENDIDO
NA COBERTURA, E DUAS GRANDES VIGAS
CENTRAIS PARA SUSTENTAÇÃO DO ANDAR QUE
ABRIGARÁ A PINACOTECA DO MUSEU. O ANDAR
ABAIXO DA PINACOTECA, QUE COMPREENDE
OS ESCRITÓRIOS, SALA DE EXPOSIÇÕES
TEMPORÁRIAS, SALAS DE EXPOSIÇÕES
PARTICULARES, BIBLIOTECAS, ETC.,
ESTÁSUSPENSO PARTICULARES, BIBLIOTECAS,
ETC., ESTÁSUSPENSO EM DUAS GRANDES VIGAS
POR MEIO DE TIRANTES DE AÇO. UMA ESCADA
AO AR LIVRE E UM ELEVADOR-MONTACARGA
EM AÇO E VIDRO TEMPERADO PERMITEM
A COMUNICAÇÃO ENTRE OS ANDARES.
TODAS AS INSTALAÇÕES, INCLUSIVE A DO AR
CONDICIONADO, ESTÃO À VISTA.
O ACABAMENTO É DOS MAIS SIMPLES.
CONCRETO À VISTA, CAIAÇÃO, PISO DE PEDRA-
GOIÁS PARA O GRANDE HALL CÍVICO,
VIDRO TEMPERADO, PAREDES PLÁSTICAS,
CONCRETO À VISTA COM CAIAÇÃO PARA
O EDIFÍCIO DO MUSEU. OS PISOS SÃO DE
BORRACHA PRETA TIPO INDUSTRIAL.
O BELVEDERE É UMA "PRAÇA", COM PLANTAS
E FLORES EM SOLTA, PAVIMENTADA COM
PARALEPÍPEDOS NA TRADIÇÃO IBÉRICO-
BRASILEIRA. HÁ TAMBÉM ÁREAS COM ÁGUA,

Pequenos espelhos com plantas aquáticas.
O conjunto do Trianon repropõe, na sua
simplicidade monumental, os temas hoje
tão impopulares do racionalismo.
Por causas diversas alguns "incidentes"
sobrevieram à construção do museu.
Uma solda mal executada e um corte
excessivo nos ferros de armação dos quatro
pilares obrigaram a uma protensão vertical
que não tinha sido prevista, e o ulterior
acréscimo dos pilares ficará como
"incidente aceito" e não como um
contratempo a ser disfarçado, alisado,
escondido.
Procurei recriar um "ambiente" no Trianon.
E gostaria que lá fosse o poço, ser
exposições ao ar livre e discutir, escutar
música, ser fitas. Até crianças,
ir brincar no sol da manhã e da tarde.
E retreta. Um meio mau_gosto de música
popular, que enfrentado "friamente",
pode ser também um "conteúdo".
O tempo é uma espiral. A beleza em si não
existe. Existe por um período histórico,
depois muda o gosto, depois gira bonito de
novo. Eu procurei apenas no Museu de Arte
de São Paulo, retomar certas posições. Não
procurei a beleza, procurei a liberdade.
Os intelectuais não gostavam, o poço
gostou: "Sabe quem fez isso? Foi uma
mulher!!..."

"Gender Trouble_Feminism
and the Subversion of Identity"
by Judith Butler (1990), 2004

Gender Trouble
Feminism and the Subversion of Identity
Judith Butler

...If gender itself is naturalised through
grammatical norms, then the alteration
of gender at the most fundamental
epistemic level will be constructed,
in part, through contesting the grammar
in which gender is given. The demand
for lucidity forgets the ruses that motor
the ostensibly "clear" view...
What travels under the sign of "clarity",
and what would be the price of failing
to deploy a certain critical suspicion
when the arrival of lucidity is announced?
Who devises the protocols of "clarity"
and whose interests do they serve? What
is foreclosed by the insistence on
parochial standards of transparency
as requisite for all communication?
What does "transparency" keep obscure?...

ut...
and...
und...

"goodnight eileen", from "here to go"
by terry hilsonsurion gysin (1962), 2003)

"paranoid reading and reparative reading,
or, you're so paranoid, you probably think
this essay is about you", from "touching
feeling" by eve kosofsky sedghick, 2003

"myths of the near future"
by j. g. ballard (1982), 2004

"the glorious body of laure"
by mitsou ronat (1984), 2004

"the flight of a 21_dearchising
the proceedings of a birdsong"
by marta herner, 2004)

"flicker" by ian summersille (1959), 2004

'lettre à hermann scherchen' from 'graze_
saner butter g' from iannis xenakis
to hermann scherchen (1956), 2006

'bunraku' by toki oga et koichi mihura
(1984), 2006

The Sky is Thin as Paper Here..., 2004

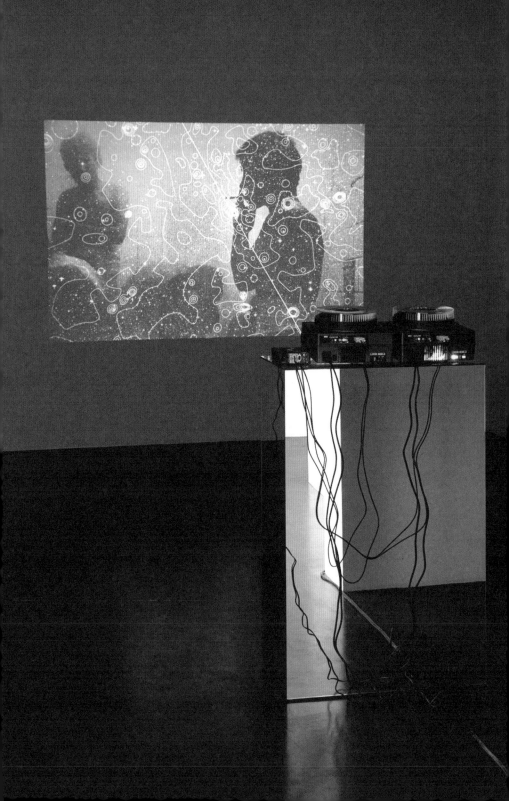

Portraits of Greatness Penetrated, 2006

Konrad Adenauer
Marian Anderson
Jean-Louis Barrault
William Maxwell Aitken
Sir Thomas Beecham
Charles Herbert Best
Alfred Blalock
Niels Bohr
Georges Braque
Benjamin Britten
Pearl Buck
Ralph Bunche
Vannevar Bush
Albert Camus
Pablo Casals
Winston Churchill (2 diff)
René Clair
Paul Claudel
Jean Cocteau
Aaron Copland
Katharine Cornell
Alfred Cortot
Cecil B. DeMille
Christian Dior
Walt Disney
H.R.H. the Prince Philip, Duke of
Edinburgh
Albert Einstein
Dwight Eisenhower
Queen Elizabeth II
Georges Enesco
Jacob Epstein
Edith Evans
Sir Alexander Fleming
Margot Fonteyn de Arias
Robert Frost
Christopher Fry
Martha Graham

Dag Hammarskjöld
Julie Harris
Jascha Heifetz
Ernest Hemingway
Audrey Hepburn
Maurice Herzog
Pope John xxiii
Augustus John
Carl Gustav Jung
Helen Keller
Hanna Landowska
Le Corbusier
David Leh
Norman McLaren
Anna Magnani
André Malraux
Thomas Mann
Marcel Marceau
Vincent Massey
William Somerset Maugham
François Mauriac
Gian-Carlo Menotti
Henry Moore
Gilbert Murray
Edward Murrow
Jawaharlal Nehru
Georgia O'Keeffe
Sir Laurence Olivier
Robert Oppenheimer
Yukio Ozaki
Ranjit S. Pandit
Lester Pearson
Wilder Penfield
Pablo Picasso
Pope Pius xii
Prince Rainier I Grace of Monaco

norman rockwell
richard rodgers and oscar hammerstein
anna eleanor roosevelt
artur rubinstein
bertrand arthur william russell
jonas edward salk
carl sandburg
brigadier gen. david sarnoff
albert schweitzer
george bernard shaw
jean sibelius
igor sikorsky
john ernst steinbeck
igor stravinsky
francis henry taylor
arnold toynbee
ralph vaughan williams
bruno walter
paul dudley white
thornton wilder
tennessee williams
frank lloyd wright

Allen Jones Pirelli Calendar 1973 (Penetrated 1999), 1999

Allen Jones Pirelli Calendar 1973 (Penetrated 1999), 1999

Allen Jones Pirelli Calendar 1973 (Penetrated 1999), 1999

Allen Jones Pirelli Calendar 1973 (Penetrated 1999), 1999

Allen Jones Pirelli Calendar 1973 (Penetrated 1999), 1999

Allen Jones Pirelli Calendar 1973 (Penetrated 1999), 1999

Allen Jones Pirelli Calendar 1973 (Penetrated 1999), 1999

Allen Jones Pirelli Calendar 1973 (Penetrated 1999), 1999

CERITH WYN EVANS

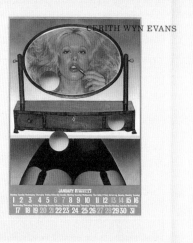

Allen Jones Pirelli Calendar 1973 (Penetrated 1999), 1999

Allen Jones Pirelli Calendar 1973 (Penetrated 1999), 1999

Allen Jones Pirelli Calendar 1973 (Penetrated 1999), 1999

Allen Jones Pirelli Calendar 1973 (Penetrated 1999), 1999

Anthropomorphic Portrait by Sulwyn Evans I, 2003

...later on they are in a garden, he remembers there are gardens. They walk in the park and come across a display showing a section cut through the trunk of a giant sequoia tree. They study its rings of growth marked with historical dates, she pronounces an English word he doesn't understand. He, indicates a point in space outside the circumference of the tree trunk and, -as if in a dream- hears himself say: "This, is where I come from..."

Anthropomorphic Portrait by Sulwyn Evans I, 2003

Anthropomorphic Portrait by Sulwyn Evans II, 2003

...later on they are in a garden, he remembers there are gardens. They walk in the park and come across a display showing a section cut through the trunk of a giant sequoia tree. They study its rings of growth marked with historical dates, she pronounces an English word he doesn't understand. He, indicates a point in space outside the circumference of the tree trunk and, -as if in a dream- hears himself say: "This, is where I come from..."

Anthropomorphic Portrait by Sulwyn Evans II, 2003

Anthropomorphic Portrait by Sulwyn Evans III, 2003

...later on they are in a garden, he remembers there are gardens. They walk in the park and come across a display showing a section cut through the trunk of a giant sequoia tree. They study its rings of growth marked with historical dates, she pronounces an English word he doesn't understand. He, indicates a point in space outside the circumference of the tree trunk and, -as if in a dream- hears himself say: "This, is where I come from..."

Anthropomorphic Portrait by Sulwyn Evans III, 2003

Anthropomorphic Portrait by Sulwyn Evans IV, 2003

...later on they are in a garden, he remembers there are gardens. They walk in the park and come across a display showing a section cut through the trunk of a giant sequoia tree. They study its rings of growth marked with historical dates, she pronounces an English word he doesn't understand. He, indicates a point in space outside the circumference of the tree trunk and, -as if in a dream- hears himself say: "This, is where I come from..."

Anthropomorphic Portrait by Sulwyn Evans IV, 2003

Anthropomorphic Portrait by Sulwyn Evans V, 2003

...later on they are in a garden, he remembers there are gardens. They walk in the park and come across a display showing a section cut through the trunk of a giant sequoia tree. They study its rings of growth marked with historical dates, she pronounces an English word he doesn't understand. He, indicates a point in space outside the circumference of the tree trunk and, -as if in a dream- hears himself say: "This, is where I come from..."

Anthropomorphic Portrait by Sulwyn Evans V, 2003

Anthropomorphic Portrait by Sulwyn Evans VI, 2003

...later on they are in a garden, he remembers there are gardens. They walk in the park and come across a display showing a section cut through the trunk of a giant sequoia tree. They study its rings of growth marked with historical dates, she pronounces an English word he doesn't understand. He, indicates a point in space outside the circumference of the tree trunk and, -as if in a dream- hears himself say: "This, is where I come from..."

Anthropomorphic Portrait by Sulwyn Evans VI, 2003

Anthropomorphic Portrait by Sulwyn Evans VII, 2003

...later on they are in a garden, he remembers there are gardens. They walk in the park and come across a display showing a section cut through the trunk of a giant sequoia tree. They study its rings of growth marked with historical dates, she pronounces an English word he doesn't understand. He, indicates a point in space outside the circumference of the tree trunk and, -as if in a dream- hears himself say: "This, is where I come from..."

Anthropomorphic Portrait by Sulwyn Evans VII, 2003

Anthropomorphic Portrait by Sulwyn Evans VIII, 2003

...later on they are in a garden, he remembers there are gardens. They walk in the park and come across a display showing a section cut through the trunk of a giant sequoia tree. They study its rings of growth marked with historical dates, she pronounces an English word he doesn't understand. He, indicates a point in space outside the circumference of the tree trunk and, -as if in a dream- hears himself say: "This, is where I come from..."

Anthropomorphic Portrait by Sulwyn Evans VIII, 2003

Anthropomorphic Portrait by Sulwyn Evans IX, 2003

...later on they are in a garden, he remembers there are gardens. They walk in the park and come across a display showing a section cut through the trunk of a giant sequoia tree. They study its rings of growth marked with historical dates, she pronounces an English word he doesn't understand. He, indicates a point in space outside the circumference of the tree trunk and, -as if in a dream- hears himself say: "This, is where I come from..."

Anthropomorphic Portrait by Sulwyn Evans IX, 2003

Anthropomorphic Portrait by Sulwyn Evans X, 2003

...later on they are in a garden, he remembers there are gardens. They walk in the park and come across a display showing a section cut through the trunk of a giant sequoia tree. They study its rings of growth marked with historical dates, she pronounces an English word he doesn't understand. He, indicates a point in space outside the circumference of the tree trunk and, -as if in a dream- hears himself say: "This, is where I come from..."

Anthropomorphic Portrait by Sulwyn Evans X, 2003

Anthropomorphic Portrait by Sulwyn Evans XI, 2003

...later on they are in a garden, he remembers there are gardens. They walk in the park and come across a display showing a section cut through the trunk of a giant sequoia tree. They study its rings of growth marked with historical dates, she pronounces an English word he doesn't understand. He, indicates a point in space outside the circumference of the tree trunk and, -as if in a dream- hears himself say: "This, is where I come from..."

Anthropomorphic Portrait by Sulwyn Evans XI, 2003

Blond Haired Boy, 2003

Brother David, 2003

Children Playing with Dogs, 2003

Horses Head in Woodgrain, 2003

Shape in Woodgrain, 2003

Woman and Baby, 2003

CERITH WYN EVANS

Condition of the Illusion, 1998

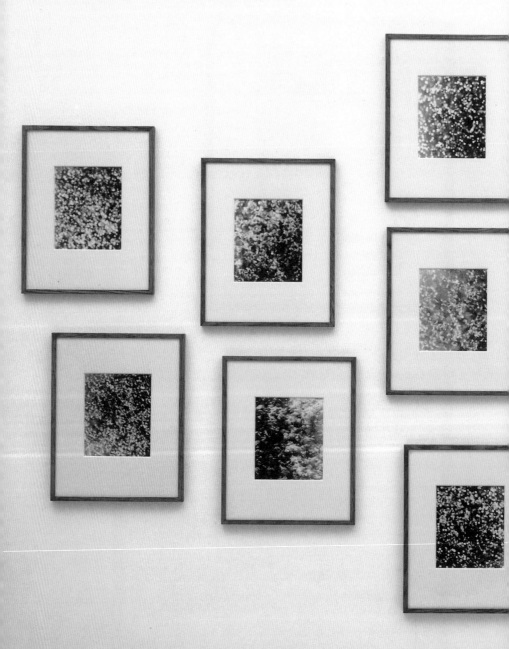

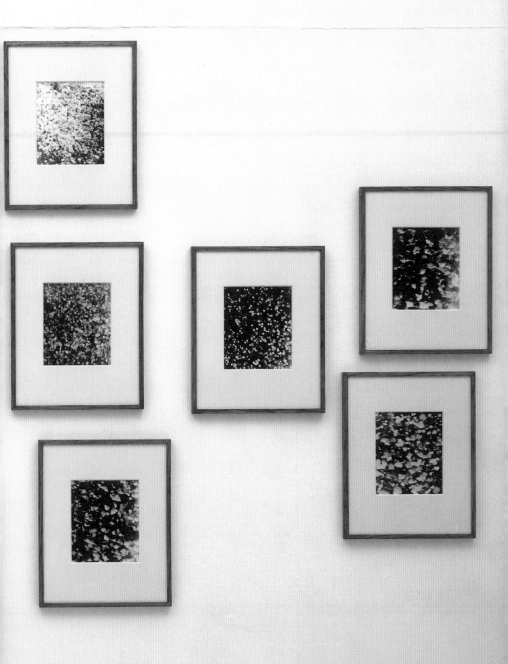

Configuration I (Untitled)
photographs by Sulwyn Evans, 1996

Configuration II (Untitled)
photographs by Sulwyn Evans, 1996

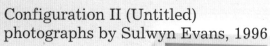

Untitled Portrait, 1995

Untitled, 1995-96

Miss Dawn Lewis, 2004

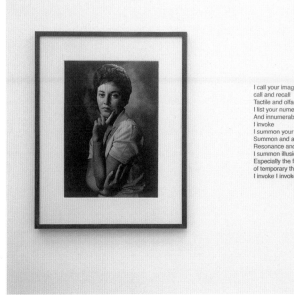

I call your image to mind
call and recall
Tactile and olfactory signs
I list your numerable
And innumerable parts...
I invoke
I summon your side effects
Summon and apply
Resonance and slapback
I summon illusions
Especially the flimsy underpinnings
of temporary things
I invoke I invoke I invoke

Dreamachine (I), 1998

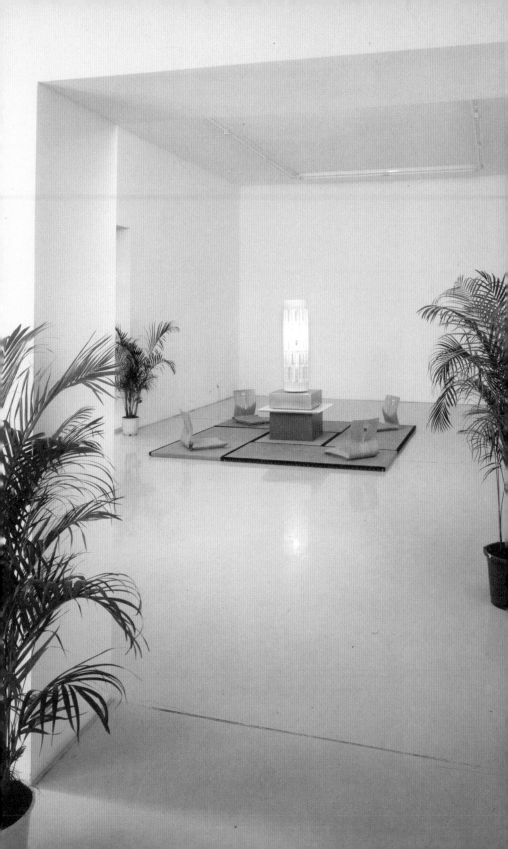

Dreamachine (I), 1998

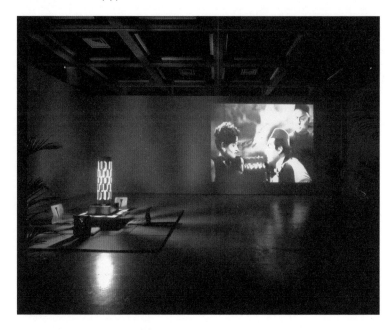

Dreamachine (I), 1998

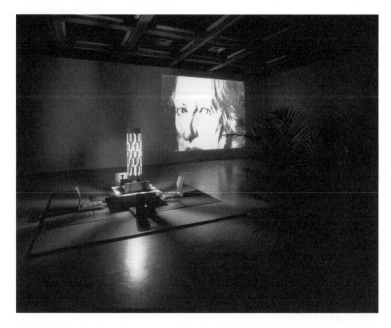

...in which something happens all over again for
the very first time., 2006

...in which something happens al

over again for the very first time.

Brion Gysin, Mistra, near Sparta in Greece 1938
(photo: Brion Gysin), 2004

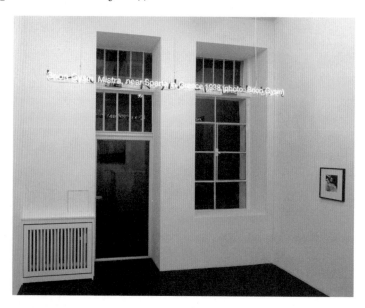

In Girum Imus Nocte et Consumimur Igni, 1997

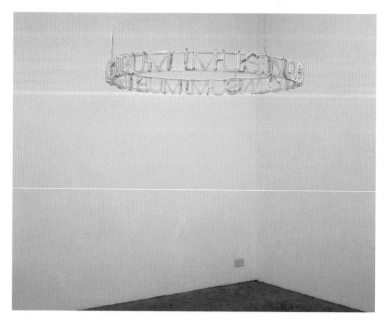

In Girum Imus Nocte et Consumimur Igni, 2006

Meanwhile... across town, 2001

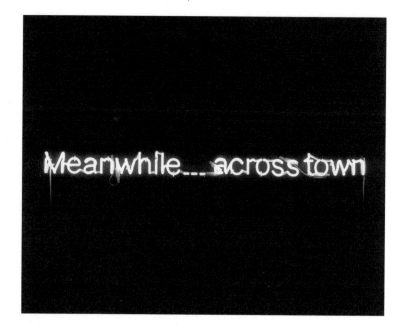

Meanwhile... across town, 2001

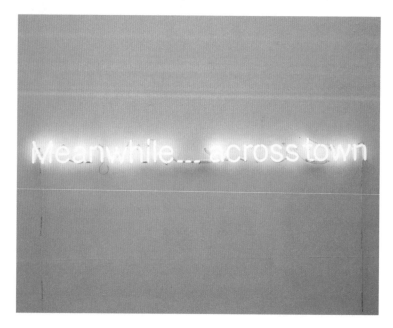

Interior (day)..., 2001

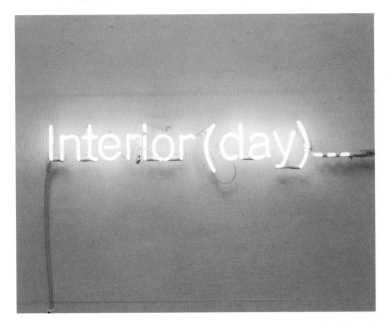

Slow fade to black..., 2003

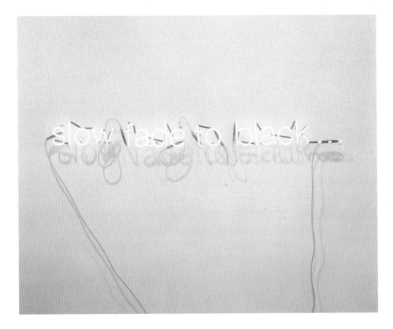

Mobius Strip, 1997

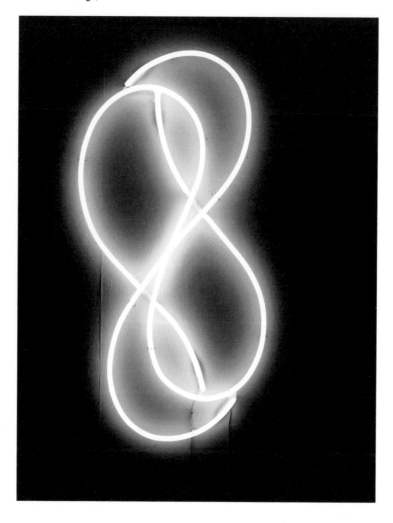

Scenes from a Marriage, 2003

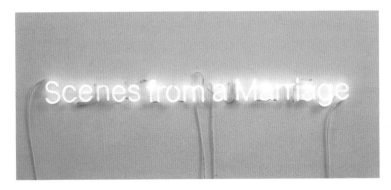

Time here becomes space
Space here becomes time, 2004

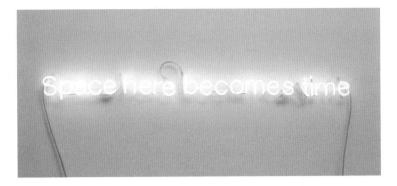

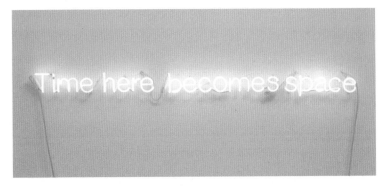

299792458m/s, 2004

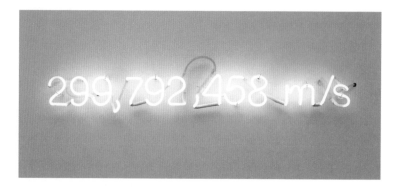

I call your image to mind..., 2004

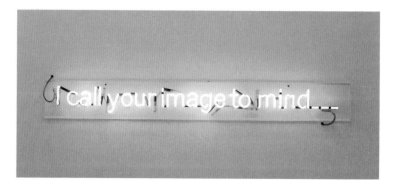

Think of this as a window, 2005

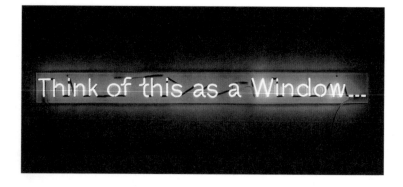

Once a noun now a verb, 2005

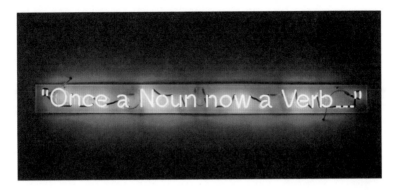

Passive Volcano (evening)..., 2005

eclipse, 2005

TIX3, 1994

TIX3, 1994

TIX3, 1996

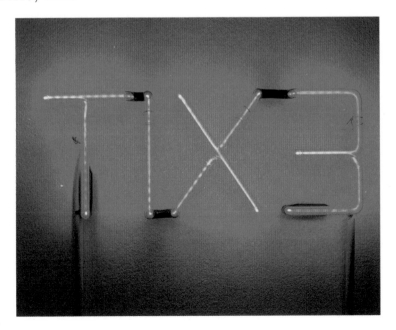

Future Anterior, 1994

Still from Firework Text (Pasolini), 1998

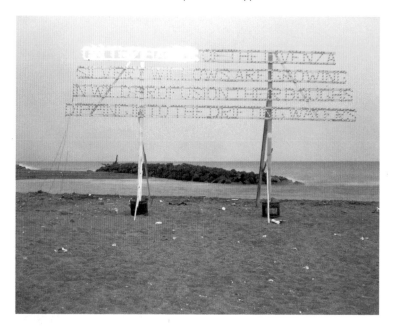

I Take My Desires for Reality Because I Believe in the Reality of My Desires, 1996

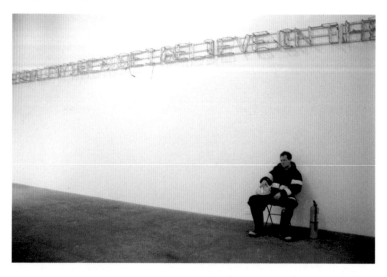

Before the Flowers of Friendship Faded, Friendship Faded (After Gertrude Stein), 2000

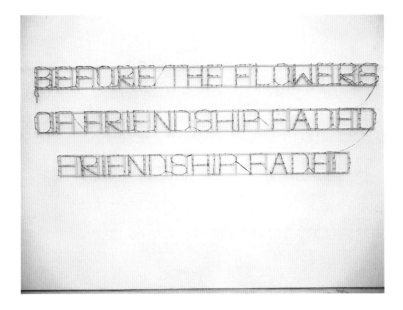

In Girum Imus Nocte et Consumimur Igni, 1996
Future Anterior, 1996

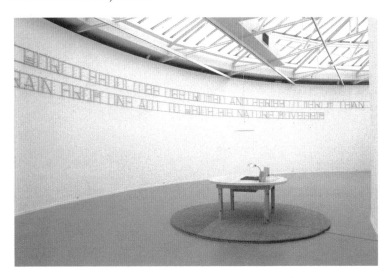

Before the Flowers of Friendship Faded, Friendship Faded, 2001

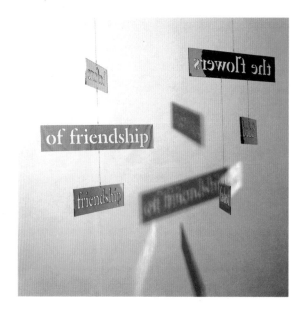

I call your image to mind call and recall, 2004

Thoughts Unsaid Now Forgotten, 2001

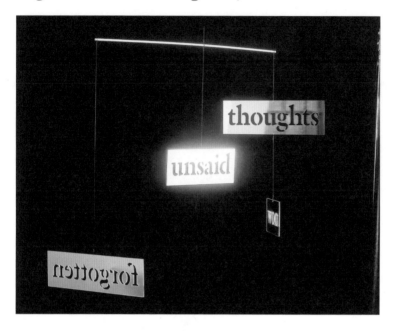

Cleave 00, 2000

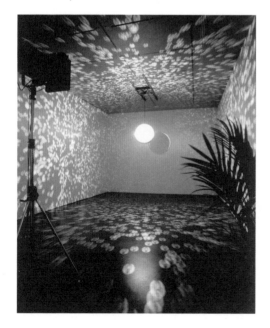

Cleave 01, 2001

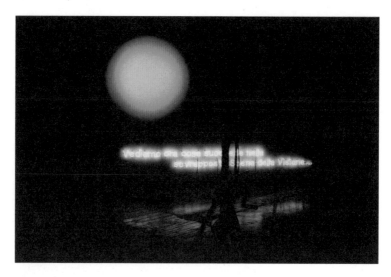

Cleave 02 (The Accursed Share), 2002

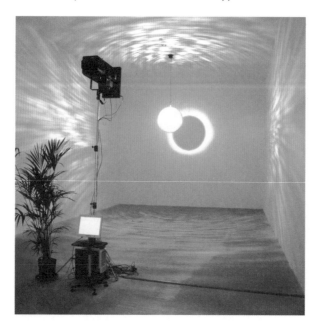

"A rhythm of snapshots by the lake..." from 'Push
Comes to Love' by Stephen Prina (1999), 2005

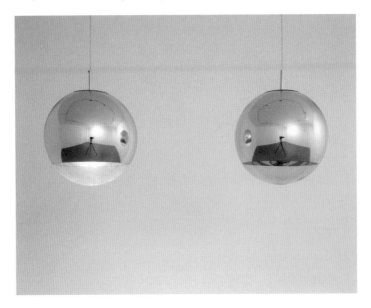

Florian Hecker,
Asynchronous Jitter, Selective Hearing (37'19"), 2006
Program Notes:

The scientific development of acoustical quantum theory in the domain of audible sounds was left to the physicist Dennis Gabor (1946, 1947, 1952). Gabor proposed that all sound could be decomposed into a family of functions obtained by time and frequency shifts of a single Gaussian particle. Gabor's pioneering ideas have deeply affected signal processing and sound synthesis.[1]

The piece for Cerith Wyn Evans' *...in which something happens all over again for the very first time* is a 37 minutes long 4 channel composition in combination with a 14 channel computer controlled spatialisation system. Sound will be diffused with a modular loudspeaker set up, consisting of 14 small loudspeakers mounted on different heights in the room.

Staged literally in the center of the exhibition, the spatio-sonic structure of the piece re-reflects the wave-particle nature of the works surrounding it. The chandeliers send subtext into space, the loudspeaker system scatters acoustic information in varying time-scales; micro- meso- and macro-structures of audible chapters.

The first stereo track is a bricolage sequence of 45 parts. These sound units with varying length from a tenth of a second up to three minutes consist of constantly morphing synthesis with *'much internal change and variety'*[2], rendered through various particle generating systems.

Describing his piece "Concret PH" (1958) Iannis Xenakis stated:

...This was in defiance of the usual manner of working with concrete sounds. Most of the musique concrete

*which had been produced up to the time of Concret
PH is full of many abrupt changes and juxtaposed
sections without transitions. This happened because
the original recorded sounds used by the composer
consisted of a block of one kind of sound, then a block
of another, and did not extend beyond this. I seek
extremely rich sounds (many high overtones) that have
a long duration, yet with much internal change and
variety. Also, I explore the realm of extremely faint
sounds high amplified. There is usually no electronic
alternation of the original sound, since an operation
such as filtering diminishes the richness.*[3]

For the second stereo track I created a series of new
recordings, entirely derived from brief out-takes from
sections of the first stereo track. To alter and transform
these, I applied Waveset Stretching and Wavelet
Transformations on multiple time-scales. Secondly
I altered these sounds by analogue filtering, a technic
I did not apply previously in my music. Therefore
I used a vintage Krohn-Hite 3550 multifunction filter,
that operates in a high-pass, low-pass, band-pass, or
band-reject mode with independently adjustable cutoff
frequencies between 2 Hz and 200 kHz, a frequency
range within and beyond the human hearing.

This group of 'grey matter' sounds adds spatiality, high
frequency, noise and more scattered structures and
transforms it into a music full of breaks, opposing the
current towards a One Blob Sonic Drone, maybe what
Xenakis singularly picked out and described as
*...extremely rich sounds (many high overtones) that
have a long duration...*[4], and furthermore opposing the
torrent towards retrogressive Minimalism:

Points of departure are the notion of Noise, Sound-
Color-Filtering, the Neutral and Sound-Text.

According to Roland Barthes, Werner Meyer-Eppler,
Curtis Roads and Iannis Xenakis:

*Noise can be thought of as a random process. In terms
of digital sound, this means that adjacent samples are
not related to each other in any meaningfull way.
Actually there are degrees of randomness.
"Completely" random noise (white noise) has a flat
spectrum. ...This kind of spectrum is called "white"
because it is analogous to all frequencies in the visible
spectrum being presented in white light.*[5]

*False image of Neutral as minimalist:... "To neutralize"
form and color: to banish all emotions, all anecdote.
From my point of view, the assimilation of the Neutral
with the minimal is a misinterpretation (1) because the
Neutral doesn't erase the affect but only processes it,
formats its "manifestations" (2) because the minimalist
neutral has nothing to do with aesthetics, but only
with ethics.*[6]

...What is noise?

*A vast range of signals gives an impression of noise,
but the term "noise" is fuzzy and not well defined. The
word serves as a linguistic substitute for a precise
description of a more-or-less continuous-sounding
signal of indistinct pitch and a wide spectrum.*

*To define a noise as a sound with a wide spectrum is not
adequate. A simple impulse contains all frequencies in a
brief instant. Likewise, certain tone clusters are inhar-
monic and unpitched but they do not exhibit the asyn-
chronous jitter that we usually associate with noise.*

*Nor is the absence of pitch definitive. Certain
industrial sounds, like the bending of metal, let out*

occasional squeals of time-varying pitch.
The same could be said for many animal noises.
Buzz and hum are noises, but they consist of tones
of fixed frequency and modulation... [7]

The composer who disposed himself to aleatoric
modulation will ...discover that this type of
modulation leads directly into a world of phenomena
previously described as "noises". [8]

Ce spectacle et sa musique sont en résonances
multiples avec les textes qui forment une sorte de
corde sonore tenue par l'homme dans l'espace et
l'éternité du cosmos, corde d'idées, de sciences, de
révélations torsadées en elle. Ce spectacle est formé
des harmoniques de cette corde cosmique. Ces textes
l'expliquent mieux que tout autre discours. Ils forment
l'argument du spectacle. [9]

Acoustic Moiré, Polyphony, Infra-mince.

1 Curtis Roads, *Microsound* (Cambridge, MIT Press, 2001), p. 54
2 Iannis Xenakis, *Electro-Acoustic Music*, program notes, Nonesuch Recording H-71246, 1970
3 *Idib.*
4 *Idib.*
5 Curtis Roads, *The Computer Music Tutorial* (Cambridge, MIT Press, 1996), p. 1065
6 Roland Barthes, *The Neutral* (New York, Columbia University Press, 2005), p. 366
7 E-Mail excerpt from Curtis Roads, 2005
8 Werner Meyer-Eppler, *Metamorphose der Klangelemente*, Lecture given in Gravesano, 1955
9 Iannis Xenakis, *Le Diatope*, program notes, Paris, 1978

Software Development: Alberto de Campo

Acknowledgements:
Alberto De Campo, Tommi Keränen, Olivier Pasquet, Curtis Roads
Realized in collaboration with Thyssen-Bornemisza Art Contemporary, Vienna.

Légendes des œuvres reproduites

Pages 5-6
Inverse Reverse Perverse, 1996
Miroir acrylique (173 cm diam.)

Page 7
*Thoughts unsaid,
now forgotten...*, 2004
Vue d'installation: *Thoughts
unsaid, now forgotten*, MIT
Visual Arts Center, Boston, 2004
Néon (35,7 x 275,4 cm)

Page 9
*'Myths of the Near Future'
by J. G. Ballard (1982)*, 2004
Lustre Galliano Ferro
(190 x 90 cm), écran plat, logiciel
de code morse, ordinateur

Page 10
*"Diary: How to improve the
world (you will only make
matters worse)" continued 1968
from 'X' writings '67-'72 and
"For the Birds" by John Cage*,
2006
Lustre Venini
(60 x 60 x 60 cm), écran plat,
logiciel de code morse, ordinateur

Page 11
*"Diary: How to improve the
world (you will only make
matters worse)" continued 1968
from 'M' writings '67-'72
by John Cage*, 2003
Lustre Venini Quadratti
(dimensions variables),
écran plat, logiciel de code morse,
ordinateur

Page 12
*'Against Nature'
by J.K Huysmans (1884),
(trans, 1959)*, 2003
4 lampes Boalum (dimensions
variables), écran plat, logiciel
de code morse, ordinateur

Page 13
*"Goodnight Eileen" from
'Here to Go' by Terry Wilson /
Brion Gysin (1982)*, 2003
Lustre Barovier & Toso
(108 x 110 cm), écran plat,
logiciel de code morse,
ordinateur

Page 14
*'Astro-photography'
by Siegfried Marx (1987)*, 2006
Lustre Barovier & Toso
(87 x 85 cm), écran plat,
logiciel de code morse,
ordinateur

Page 15
*'A Short History of the Shadow'
by Victor I. Stoichita (1997)*, 2004
"Ball" de Tom Dixon
(dimensions variables),
écran plat, logiciel de code morse,
ordinateur

'Once a Noun, Now a Verb...',
2005
Lustre Luce Italia
(dimensions variables),
écran plat, logiciel de code morse,
ordinateur

Page 16
*'Philosophy in the Boudoir —
To Libertines' by The Marquis
de Sade (1795)*, 2004
Lustre Barovier & Toso
(dimensions variables),
écran plat, logiciel de code morse,
ordinateur

Page 17
*'The Flights of A821 —
Dearchiving the Proceedings of a
Birdsong' by Marta Werner*, 2004
Lustre Venini Quadratti
(100 x 80 cm), écran plat,
logiciel de code morse, ordinateur

Page 18
*'The Glorious Body of Laure'
by Mitsou Ronat (1984)*, 2004
Lustre Luce Italia
(140 x 120 cm), écran plat,
logiciel de code morse, ordinateur

Page 19
*'The Stars Down to Earth'
by Theodor Adorno (pub. 1974)*,
2003
Lustre Marie-Terese (dimensions
variables), écran plat, logiciel de
code morse, ordinateur

Page 20
Transmission (John Cage), 2003
Lampe Noguchi
(dimensions variables),
écran plat, logiciel de code morse,
ordinateur

*Look at that picture...
How does it appear to you now?
Does it seem to be Persisting?*,
2003
Vue d'installation:
White Cube, Londres,
31 octobre — 6 décembre 2003

Page 21
*"Paranoid reading and
reparative reading, or,
you're so paranoid, you probably
think this essay is about you"
from 'Touching Feeling'
by Eve Kosofsky Sedgwick*, 2003
Lustre Galliano Ferro
(140 x 70 cm), écran plat,
logiciel de code morse, ordinateur

Page 22
*'Museu de Arte de São Paulo'
by Lina Bo Bardi (1957-1968)*,
2006
Lustre Achille Castiglione
(80 x 80 x 80 cm), écran plat,
logiciel de code morse, ordinateur

Page 23
*'La Part Maudite' by Georges
Bataille (1949)*, 2006
Lustre Luce Italia
(dimensions variables),
écran plat, logiciel de code morse,
ordinateur

Page 24
*'IMAGE (Rabbit's Moon)'
by Raymond Williams*, 2004
Vue d'installation: Camden Arts
Centre, Londres, 2004
Lustre Barovier & Toso
(dimensions variables),
écran plat, logiciel de code morse,
ordinateur

Page 25
*'Lettre à Hermann Scherchen'
from 'Gravesaner Blätter #6'
from Iannis Xenakis
to Hermann Scherchen (1956)*,
2006
Lustre Luce Italia
(130 x 100 cm), écran plat,
logiciel de code morse, ordinateur

Page 26
*'L'invention du quotidien'
by Michel de Certeau (1988)*,
2004
Lustre Tom Dixon
(40 x 40 x 40 cm), écran plat,
logiciel de code morse, ordinateur

Page 27
*'La Princesse de Clèves'
by Madame de Lafayette (1678),
(trans, 1992)*, 2003
Lustre Achille Castiglione
(dimensions variables),
écran plat, logiciel de code morse,
ordinateur

'La Princesse de Clèves' by
Madame de Lafayette (1678),
2006
Lustre (Grand Light),
écran plat, logiciel de code
morse, ordinateur
Courtesy Jay Jopling /
White Cube, Londres

'The Glorious Body of Laure'
by Mitsou Ronat (1984), 2004
Lustre (Luce Italia),
écran plat, logiciel de code
morse, ordinateur
Collection privée, Barcelone

"Paranoid reading and
reparative reading, or, you're
so paranoid, you probably
think this essay is about you"
from 'Touching Feeling'
by Eve Kosofsky Sedgwick, 2003
Lustre (Galliano Ferro),
écran plat, logiciel de code
morse, ordinateur
The Speyer Family Collection,
New York

'Lettre à Hermann Scherchen'
from 'Gravesaner Blätter #6'
from Iannis Xenakis to Hermann
Scherchen (1956), 2006
Lustre (Luce Italia),
écran plat, logiciel de code
morse, ordinateur
Courtesy Jay Jopling /
White Cube, Londres

'Museu de Arte de São Paulo' by
Lina Bo Bardi (1957-1968), 2006
Lustre (Achille Castiglione),
écran plat, logiciel de code
morse, ordinateur
Courtesy Jay Jopling /
White Cube, Londres

'L'invention du quotidien' by
Michel de Certeau (1988), 2006
Lustre (Tom Dixon),
écran plat, logiciel de code
morse, ordinateur
Courtesy Jay Jopling /
White Cube, Londres

'Gender Trouble — Feminism
and the Subversion of Identity'
by Judith Butler (1990), 2004
Lustre (Galliano Ferro),
écran plat, logiciel de code
morse, ordinateur
The Holzer Family Collection,
New York

'The Changing Light at
Sandover' by James Merrill
(1982), 2004
Lustre, écran plat, logiciel
de code morse, ordinateur
Collection privée, Berlin

'Bunraku' by Tokio Oga &
Koichi Mimura (1984), 2006
Lustre (Venini Quadratti),
écran plat, logiciel de code
morse, ordinateur
Courtesy Jay Jopling /
White Cube, Londres

'He Called Me a Old Cocksucker'
from 'Filth: An S.T.H. Chap-Book,
True Homosexual Experiences
from S.T.H. (Straight to Hell)
Writers' edited by the Reverend
Boyd McDonald (1987), 2006
Lustre (Sande Luce),
écran plat, logiciel de code
morse, ordinateur
Courtesy Jay Jopling /
White Cube, Londres

'La Monnaie Vivante' by Pierre
Klossowski (1970), 2006
Lustre (Luce Italia),
écran plat, logiciel de code
morse, ordinateur
Courtesy Jay Jopling / White
Cube, Londres

The sky is thin as paper here...,
2004
Double projection diaporama, 35'
Courtesy de l'artiste et Galerie
Daniel Buchholz, Cologne

Brion Gysin, Mistra,
near Sparta in Greece 1938
(photo: Brion Gysin), 2004
Néon sur plexiglas et tirage
C-print
Courtesy Galerie Daniel
Buchholz, Cologne

Portraits of Greatness
Penetrated, 2006
94 photographies encadrées
Courtesy Jay Jopling /
White Cube, Londres

Dreamachine (III), 2006
Techniques mixtes
Courtesy Jay Jopling /
White Cube, Londres

Dreamachine (VI), 2006
Techniques mixtes
Courtesy Jay Jopling /
White Cube, Londres

Dreamachine (V), 2006
Techniques mixtes
Courtesy Jay Jopling /
White Cube, Londres

In Girum Imus Nocte Et
Consumimur Igni, 2006
Néon
Courtesy Jay Jopling /
White Cube, Londres

...in which something happens
all over again for the very first
time., 2006
Néon
Courtesy Jay Jopling /
White Cube, Londres

Future Anterior Revisited, 2006
Tronc, orchidées, composants
électroniques
Courtesy Jay Jopling / White
Cube, Londres

Florian Hecker
Asynchronous Jitter, Selective
Hearing, 2006
Composition sonore sur 4 pistes,
système informatique de
spatialisation, 37'19"
Réalisée en collaboration avec
Thyssen-Bornemisza Art
Contemporary, Vienne

letter to cerith wyn evans from douglas gordon via patti smith quoting arthur symons on william blake.

new york, april 23rd, 2006.

dear cerith,

when you spoke the first words of the 21st century,
who was there to listen?

yours aye,
douglas

Il faut brûler pour briller (John Giorno)[1]
Suzanne Pagé
Directeur du Musée d'Art moderne de la Ville de Paris
Helmut Friedel
Directeur de la Städtische Galerie im Lenbachhaus
und Kunstbau, Munich

C'est à Paris puis à Munich que Cerith Wyn Evans, artiste britannique d'origine galloise, très présent sur la scène artistique internationale, a souhaité présenter pour la première fois un ensemble remarquable d'œuvres réalisées depuis 2003 et conçues autour de la présence de quelque dix-sept lustres.

Affichant une attitude dandy de "dilettante", d'une sensibilité à vif, cet artiste érudit s'est engagé depuis le début des années 1990 dans une démarche fondée sur le langage, son contenu, ses jeux, ses interprétations, ses ambiguïtés, ses résistances et trahisons. Ses œuvres interrogent, simultanément, les mécanismes de la perception et la question de l'identité. S'il s'arroge le droit de s'approprier les textes de grands auteurs, c'est, paradoxalement, en les cryptant, en les traduisant en sculptures ou en images, pour y imposer une subjectivité affirmée. A travers une pratique transdisciplinaire, se référant au cinéma, à la vidéo, à l'architecture, au design, à la mise en scène, Cerith Wyn Evans conçoit des pièces qui sollicitent le visiteur à travers une stratégie de déstabilisation sophistiquée, par un croisement et une superposition de significations multiples qui le désorientent, en insinuant le doute, voire le danger.

À Paris, il s'est une nouvelle fois approprié l'espace courbe de l'ARC (qu'il avait investi en 1996 lors de l'exposition *Life/Live*) pour y présenter une composition associant la somptuosité presque anachronique de suspensions au design le plus contemporain d'écrans plats. L'espace vibre au rythme du clignotement lumineux de ceux-ci transcrivant en morse des textes empruntés à différents écrivains.

Placée au cœur du parcours, inauguré et clos par deux œuvres plus anciennes, cette pièce se diffracte dans un ensemble récent, mêlant la sculpture, la photographie, la projection de diapositives, l'utilisation de néons.

Pour faire écho au contexte, selon une procédure qui lui est familière, Cerith Wyn Evans a voulu associer ici un choix de dessins de Brion Gysin prélevés dans les collections du musée. Avec cet artiste peintre, poète, polyglotte et mélomane, ami de William Burroughs, qu'il avait rencontré dans les années 1980, s'est forgée une connivence intellectuelle amenant Cerith Wyn Evans à décliner et à développer le principe de la *Dreamachine* de Brion Gysin.

Simultanément, se tient dans le musée parisien une importante rétrospective de Dan Flavin. Cette "coïncidence" met en résonance deux œuvres radicales qui invitent le spectateur à faire l'expérience de la lumière comme langage.

À Munich, c'est au Kunstbau Lenbachhaus que Cerith Wyn Evans montera sa chorégraphie de lustres, dans ce lieu souterrain extraordinaire, qui reflète la forme et la dynamique de la station de métro située en dessous. La signification de la lumière dans l'art fait partie depuis de nombreuses années des collections et du programme d'expositions du Lenbachhaus. *Cubo di Luce*, la seule sculpture lumineuse de l'artiste italien Lucio Fontana, constitue le centre d'une constellation d'œuvres et d'expositions sur la lumière de la collection du Lenbachhaus, qui avait connu deux grands moments avec les tubes fluorescents de Dan Flavin en 1994 et l'installation lumineuse *Sonne statt Regen* d'Olafur Eliasson en 2003 (artiste également présenté à l'ARC lors d'une exposition personnelle en 2002), œuvres spécialement conçues pour le Kunstbau.

L'exposition de Cerith Wyn Evans ainsi que ses œuvres de la collection en constituent un autre point culminant.

Cerith Wyn Evans a remporté cette année le "Internationale Kunstpreis der Kulturstiftung Stadtsparkasse München"[2] qui lui sera remis lors de l'ouverture de l'exposition. Nous remercions Harald Strötgen, le président du Conseil de surveillance de la Stadtsparkasse Munich ainsi que, en raison de leur engagement extraordinaire pour l'art contemporain, les collaborateurs de la Fondation culturelle qui a non seulement initié le prix international de l'art, mais aussi apporté son soutien au catalogue. Merci aussi au jury qui a désigné Cerith Wyn Evans comme lauréat cette année.

Cette exposition a été organisée en étroite collaboration avec le Kunstbau Lenbachhaus de Munich, où elle sera présentée à l'automne prochain, grâce à la collaboration de Laurence Bossé, Angeline Scherf, Anne Dressen et Hans Ulrich Obrist à Paris, Susanne Gaensheimer et Matthias Mühling, à Munich. Nous savons particulièrement gré aux nombreux prêteurs publics et privés qui ont permis sa réalisation. Nous sommes très redevables à la Galerie White Cube de Londres et à son directeur Jay Jopling pour leur constant soutien.

Notre gratitude s'adresse tout spécialement pour son généreux concours au British Council et à Francesca von Habsburg, Fondation Thyssen-Bornemisza Contemporary Art, Vienne. Nous tenons à dire notre vive reconnaissance à Douglas Gordon pour sa participation ainsi qu'à Susanne Gaensheimer et Molly Nesbit pour leur contribution éclairée au catalogue.

Enfin nous tenons à adresser nos remerciements très amicaux à l'artiste lui-même pour son engagement déterminant tout au long de l'élaboration de ce projet.

1. John Giorno, *Il faut brûler pour briller*, avec une préface de William S. Burroughs, Paris, Al Dante, 2003.
2. Prix d'art international de la fondation culturelle de la Caisse d'épargne de Munich.

L'Adolescent immortel[1]
Laurence Bossé, Anne Dressen,
Angeline Scherf, Hans Ulrich Obrist

Artiste gallois vivant à Londres, Cerith Wyn Evans a d'emblée une double appartenance et des affinités qui l'amènent à pénétrer, dès le début des années 1980, le milieu underground britannique, d'abord comme collaborateur du réalisateur Derek Jarman, puis du chorégraphe Michael Clark et de l'inclassable Leigh Bowery. Au début des années 1990, ses premières interventions — films, sculptures, photographies — le propulsent sur la scène contemporaine comme un artiste de la "brûlure", sans compromis, offrant l'image d'une destinée marginale et cohérente, l'évidence d'un univers associé à une contingence radicale, une maîtrise plastique du texte, de "l'illumination" cryptée, et du danger.

À l'instar de nombreux artistes de sa génération, Cerith Wyn Evans investit avec une totale liberté les différents champs de la création: cinéma, littérature, philosophie, musique, sciences, photographie, histoire de l'art. Il adopte une esthétique du télescopage, influencée par le surréalisme, le pré pop art, les utopies situationnistes des années 1960-1970 (Guy Debord, la Beat génération, William Burroughs, Brion Gysin), l'amenant à renégocier l'identification au langage, obligeant le lecteur, l'auditeur et le spectateur à traverser les apparences, jusqu'à l'incandescence.

À Paris, l'exposition est une mise en scène cristalline avec néons, lustres, diaporama, photos, mêlés à des œuvres de Brion Gysin tirées de la collection du musée. Centrée autour des thèmes de prédilection de l'artiste, elle met en jeu les identités multiples (*Inverse Reverse Perverse; Portraits of Greatness Penetrated; The Sky is Thin as Paper Here...*), la transmission cryptée de textes comme un chœur à plusieurs voix (série de lustres et de néons), l'expérimentation de la perception (*Dreamachines*). Le visiteur est convoqué à une expérience perturbante, limite: éblouissements, perte de repères...

...in which something happens all over again for the very first time

débute par l'une des premières sculptures de l'artiste présentée à Londres en 1996, *Inverse Reverse*

Perverse, miroir concave renvoyant une image inversée[2] du visiteur, autoportrait du regardeur, à la fois ironique et troublant. Métaphore optique, l'œuvre évoque les miroirs bombés ou les anamorphoses de la peinture ancienne (*Portrait des Arnolfini* de Van Eyck ou *Les Ambassadeurs* de Holbein), associés à l'idée de "vanités".

Le titre, inspiré de la chanson SM *The Gift* de John Cale (originaire du pays de Galles lui aussi) du Velvet Underground, agit comme un avertissement. Recouverte d'une pellicule acrylique, sa surface du miroir est si fragile qu'elle peut être détruite: "If you touch your reflection you die" (C.W. Evans).

La contemplation du ciel de Tokyo et de ses enseignes lumineuses, du 40e étage d'un immeuble, incite Cerith Wyn Evans à inventer au début des années 1990, une transcription matérielle du langage dans l'espace. La ville se révèle comme la trame d'un texte indéchiffrable, une vision d'extase, une "épiphanie" (C.W. E). Dès lors, l'artiste, citant William Blake — "The moment I have written I have seen the words fly about the room in all directions"[3] —, conçoit des "mises en scène" avec néons et textes visibles dans des espaces publics, inflammables comme des feux d'artifices:

Better that the whole world should be destroyed and perish than that a free man should refrain from one act to which his nature moves him, 1996 (Karl Marx)

I take my desires for reality because I believe in the reality of my desires, 1997 (graffiti de 1968 repris par Guy Debord)

On the banks of the Livenza silvery willows are growing in wild profusion their boughs dipping into slowly drifting waters, 1998 (Pier Paolo Pasolini, *Oedipus Rex,* 1967)

Before the flowers Of friendship faded Friendship faded, 2000 (Gertrude Stein, *Before the flowers of friendship faded friendship faded,* 1931)

Cerith Wyn Evans réunit ici pour la première fois dix-sept lustres éblouissants, en pleine lumière du jour, qui tout à la fois "compromettent, insultent et complimentent l'espace" (C.W. Evans). Les lustres traduisent en morse (langue universelle mais surannée) des extraits de textes choisis par l'artiste qui défilent sur des écrans plats high-tech. Ceux-ci relèvent de la littérature ou d'essais théoriques des trente dernières années, à l'exception de *La Princesse de Clèves* de Madame de Lafayette, roman "classique" par excellence, dont le choix joue comme une provocation. Tiré du panthéon personnel de l'artiste, ils constituent une polyphonie de genres, où toutes les formes sont représentées: la lettre, le poème, la nouvelle, l'entretien, le roman de SF, le journal, l'essai scientifique, philosophique et linguistique. Polyphonie de thèmes aussi, fondée sur une critique des standards, préconisant une posture décalée, paradoxale, à contrepied: hermétisme du langage (théâtre Bunraku par Tokio Oga / chant des oiseaux par Marta Werner / dialogue avec les esprits par James Merrill / genèse d'un prénom par Mitsou Ronat); phénomènes paranormaux (rencontre d'un médium par Terry Wilson et Brion Gysin), ou projections futuristes (J. G. Ballard); études comportementales (paranoïa par Eve Kosofsky Sedgwick / sexualité exacerbée par le Révérend Boyd McDonald ou Pierre Klossowski / le "queer" par Judith Butler); recherches scientifiques (astrophotographie par Siegfried Marx / Dreamachines par Ian Sommerville) et musicales (John Cage / Iannis Xenakis). Suivant la technique du "cut-up" mise au point par Brion Gysin (et William Burroughs, rencontré en 1953), les récits éparpillés s'échappent en vibrations multiples. "Utilisez vos propres mots, ou de tout autre, vivant ou mort. Vous vous apercevrez rapidement que les mots n'appartiennent à personne. Les mots ont leur vitalité propre et vous pouvez, ou n'importe qui, les dynamiter dans l'action. Les poètes sont là pour libérer les mots."[4] (Brion Gysin)

Eblouissants, les lustres piègent le visiteur dans un réseau d'interprétations et de leurres infinis. Ils

opèrent contre une lisibilité universelle qui s'offrirait dans la transparence intelligible, contre les points de vue univoques et les obédiences formalistes. Pour la multiplication de pratiques singulières, excentrées et excentriques. Pour les réalités fictives.

The Sky is Thin as Paper Here doit son titre à une phrase de William Burroughs dans Parages des voies mortes[5], un texte en forme d'allégorie. Cerith Wyn Evans l'interprète ici avec des photos d'astronomie intercalées avec celles, trouvées, d'hommes nus engagés dans des rituels religieux japonais à caractère érotique. Ces images, diffusées sur un support obsolète — le diaporama — se superposent en fondu enchaîné, à la limite de la lisibilité.

Dans The Portraits of Greatness Penetrated, l'artiste reproduit une sélection des Portraits of Greatness (1959) de Yosuf Karsh, photographe canadien d'origine arménienne, collaborateur de Life magazine, connu pour ses portraits de célébrités, de Churchill à Warhol, de la Princesse de Monaco à Picasso et Frank Lloyd Wright. Cerith Wyn Evans se les approprie en les perforant violemment, dans un acte qui évoque sa série de portraits Pirelli, 2002[6]. Accrochée sur la tranche, cette série permet de découvrir au verso un texte associé à chaque image.

"I've been going back to pre pop, to a moment where there was a rupture in language."[7] (C.W. Evans) Réaffirmant le lien qui l'unit avec Brion Gysin, figure culte des années 1960 — poète proche des surréalistes, peintre, calligraphe, féru de philosophie orientale et inventeur (avec le mathématicien Ian Sommerville) de la Dreamachine —, Cerith Wyn Evans présente trois nouvelles "machines à rêver", associées à des dessins choisis dans les collections du musée. Le principe de la Dreamachine consiste en un cylindre ajouré tournant sur un tourne-disque à 75 tours/minute, à l'intérieur duquel une ampoule laisse passer la lumière à une fréquence de clignotements entre 7 et 13 Hz. Ceux-ci transmettent au cerveau des pulsations correspondant à celles que l'on reçoit en rêve ou sous l'effet de psycho-

tropes. Faisant référence à un espace de méditation zen, les plantes vertes renvoient aussi aux installations de Marcel Broodthaers[8]. "Première sculpture à voir les yeux fermés", environnement expérimental — entre sculpture, cinéma (primitif, à la Méliès) et peinture —, les Dreamachines évoquent un rituel esthétique, magique et incantatoire.

Invité à l'ARC en 1996 dans Life/Live, Cerith Wyn Evans avait réalisé une pièce, Future anterior, impliquant une relation pervertie et "post-symboliste" à la nature (une orchidée hydratée par l'urine de l'artiste, lui-même nourri d'un breuvage d'orchidées). Aujourd'hui, il utilise de nouveau cet emblème floral sexuel sophistiqué. Les greffant sur un tronc séché, il tente leur survie dans un espace d'exposition artificiel. L'acide généré par les plantes leur permet de produire de la lumière, les transformant ainsi en lustres.

In girum imus nocte et consumimur igni... [Nous tournons en rond dans la nuit et nous sommes consumés par le feu] est un néon circulaire et suspendu dont le titre, inspiré par le dernier film de Guy Debord, est un palindrome latin qui se lit dans les deux sens. Situé symétriquement par rapport à Inverse Reverse Perverse, In Girum... se trouve reflété par le miroir, faisant écho au titre même de l'exposition: ...in which something happens all over again for the very first time. D'un rouge incandescent, qui se veut "apocalyptique", seule touche de couleur dans cette exposition en noir et blanc, il clôt le parcours sur lui-même, telle une boucle de Möbius, à l'infini.

L'art sophistiqué de Cerith Wyn Evans joue ainsi de tous les paradoxes: "voyant" et trouble, référencé et inaugural, il ne cesse de repousser les limites de ce que l'on croit être, voir, savoir. Ses œuvres, "virales", traversent les catégories: sculpture, performance, design, poésie... elles échappent à l'évidence. Inspirée de figures phares comme Guy Debord et Pierre Klossowski (Nietzsche et le cercle vicieux, 1969), sa démarche s'inscrit dans les ruptures, "l'éternel retour", la fusion des identités et des styles.

"Qu'est-ce qui arrive dans un tableau, qu'est-ce qu'il y a avant, après: on ne sait pas... C'est sur le problème du 'on ne sait pas' que se développe une mélodie."[9] (Pierre Klossowski)

Faire vaciller le monde...

1. Pierre Klossowski, L'adolescent immortel, Paris, Gallimard, 2001.
2. L'artiste a présenté une série de photographies de son père, Sulwyn Evans, photographe amateur, elles aussi accrochées à l'envers.
3. In Blake Records, ed. G. E. Bently jnr., Oxford, 1969, p.322.
4. Bernard Heidsieck, "Le Cut Up", in Brion Gysin (ouvrage édité à l'occasion de l'exposition Brion Gysin Play Back organisée à Paris (Espace Electra) par le Musée d'Art moderne de la Ville de Paris, 1993), Paris-Musées, Cactus, p. 50.
5. William Burroughs, Parages des voies mortes, Paris, Bourgois, 1993: au XVIIIe siècle, des cow-boys du Colorado perforent le ciel de coups de feu, découvrant ainsi que leur réalité n'est que fiction.
6. Ainsi que Jeune fille de Francis Picabia, 1920.
7. Louisa Buck, "The medium is the message", The Art Newspaper, vol. XIII, n° 141, nov. 2003, p. 31.
8. Cf. l'exposition Décor. A conquest by Marcel Broodthaers, ICA, Londres, 1975.
9. Interview de Pierre Klossowski par Hans Ulrich Obrist, 1998.

Phare de la
Molly Nesbit

Il s'agit du journal d'une jeune femme perdue, ou d'une jeune mariée — cela n'a pas d'importance. Des phrases viennent et vont. Elles se conforment à la loi du lustre clignotant qui, comme une antenne ou un comédien, capte mystérieusement des fragments de poésie ou de prose et les retransmet sous forme codée. En morse du XIXe siècle. Le monde maîtrise ou non ce code, sait ou ne sait pas en décrypter le langage, mais peut en voir le clignotement, et peut-être y répondre d'un clin d'œil. Appelons cela la première scène, l'unique scène.

Elle évoque celle décrite dans un poème d'Elizabeth Bishop. Un brigand malchanceux, le "Voleur de Babylone", se dissimule dans l'herbe haute, observant un phare au large, tandis que le phare le regarde en retour. Cet échange de regard ne change rien. La lumière clignote, s'allume et s'éteint invariablement. Cerith Wyn Evans nous offre dix-sept lustres comme autant de phares.

Que dire en guise de réponse?

Nous ferions mieux de réciter un autre poème. Voici Elizabeth Bishop réécrivant le poème napoléonien d'une autre poétesse, Felicia Dorothea Hemans, qui décrit le sort d'un jeune français à la bataille d'Aboukir, gardant son poste sur le pont d'un navire en flammes, tenant bon, refusant d'abandonner le bâtiment, obéissant ainsi jusqu'à la fin aux ordres de son père, l'amiral, qui, il l'ignore, est déjà mort. Le jeune homme périra également. Ce poème, *Casabianca*, que d'aucuns considéraient comme un modèle de vertu, est devenu un classique étudié par les écoliers britanniques et américains. Une génération plus tard, Elizabeth Bishop en a repris le premier vers pour le réactiver entièrement.

Love's the boy stood on the
burning deck
[L'amour, c'est le jeune homme debout sur le pont en flammes]
trying to recite "The boy stood on
[s'efforçant de réciter "Le jeune homme debout sur]
the burning deck." Love's the son
[le pont en flammes". L'amour, c'est le fils]

stood stammering elocution
[debout, à l'élocution hésitante]
while the poor ship in flames
went down.
[tandis que sombre le pauvre navire en flammes.]

Love's the obstinate boy, the ship,
[L'amour, c'est l'obstiné jeune homme, le navire,]
even the swimming sailors, who
[même les matelots s'étant jetés à l'eau, qui]
would like a schoolroom
platform, too,
[auraient aussi aimé une estrade de salle de classe]
or an excuse to stay
[ou une excuse pour rester]
on deck. And love's the burning
boy. [1]
[sur le pont. Et l'amour, c'est le jeune homme en flammes.]

Avec de telles connaissances, tout le monde peut obtenir son diplôme. Leçon numéro un: l'amour survit au monde tel que nous le connaissons. Leçon numéro deux: la répétition n'est pas nécessairement une entrave. Bien au contraire. Elle peut amorcer la plus incandescente des libérations — qu'on l'appelle feu, passion héraclitienne ou dévotion aveugle.

Qu'est-ce qui brûle à l'intérieur des lustres? Ces derniers sont des créations disponibles dans le commerce, signées Barovier & Toso, Galliano Ferro, Venini Quadratti ou Tom Dixon, pour ne citer que quelques-uns de ces designers tous plus prestigieux les uns que les autres. À chaque lustre est attribuée une phrase d'un auteur différent, celle-ci étant répétée au rythme du code. Consacré par conséquent à une citation unique, chaque lustre clignote à la cadence caractéristique de l'alphabet morse, les tempos étant indépendants les uns des autres, puisque les impulsions courtes — les points —, ne valent qu'un tiers des impulsions longues — les traits. Parfois, des tempos coïncident ou s'opposent. Des impulsions discordantes de lumière blanche envahissent la salle. Forment-elles ensemble un orchestre moderne de lustres? Un chœur de lustres? Car, sous-jacentes, vues mais non entendues, il y a les voix des gens. Celles de Brion Gysin, Emily Dickinson, John Cage, Pierre

Klossowski, et d'autres, mélangées dans les modulations de la lumière. Elles forment un groupe impressionnant:

"Goodnight Eileen", extrait de *Here to go*, le livre d'entretiens de Brion Gysin (1982) [2]

"Paranoid reading and reparative reading, or, you're so paranoid, you probably think this essay is about you", extrait de *Touching feeling*, de Eve Kosofsky Sedgwick (2003) [3]

Myths of the near future, de J. G. Ballard (1982) [4]

The Changing Light at Sandover, de James Merrill (1982) [5]

"The Glorious Body of Laure", de Mitsou Ronat (1984) [6]

Gender Trouble: Feminism and the Subversion of Identity, de Judith Butler (1990) [7]

"The flight of A821-Dearchiving the proceedings of a birdsong", extrait de *Emily Dickinson's open folios*, de Marta Werner (1995) [8]

The Practice of Everyday Life, de Michel de Certeau (1988) [9]

"Flicker", de Ian Sommerville (1959) [10]

"Diary: How to improve the world (you will only make matters worse) continued 1968", extrait de *X: writings '67-'72*, de John Cage, et un entretien avec Cage dans *For the Birds* (1981) [11]

La Princesse de Clèves, de Madame de Lafayette (1678) [12]

Astro-photography, éd. Siegfried Marx (1987), extraits de M. Minnaert, "The Photosphere" et I.L. Andronov, "On the Adaptive Procedure of Brightness Evaluation from the Characteristic Curves" [13]

La monnaie vivante, de Pierre Klossowski (1970) [14]

"Filth", extrait de *True Homosexual Experiences from S.T.H. (Straight To Hell) Writers*, du Révérend Boyd McDonald (1987) [15]

"Bunraku", de Tokio Oga et Koichi Mimura (1984) [16]

"Museu de Arte de São Paulo", de Lina Bo Bardi (1957-1968)[17]

"Lettre à Hermann Scherchen", extrait de Iannis Xenakis, *Gravesaner Blätter # 6* (1956)[18]

Cerith Wyn Evans a ainsi transposé en lumière tous les textes de ces auteurs, au moyen d'une interface informatique. Une décennie d'expérimentations diverses en matière de lumière — miroirs, feux d'artifice de néons, boules scintillantes de discothèque et autres projecteurs — a précédé ces lustres. On pourrait sans doute affirmer que toutes les expériences de Wyn Evans prolongent le programme *More Light Research — MLR* de l'artiste Isa Genzken. Mais ce qui en est ressorti a également apporté de l'obscurité.

En 1999, au cours de ses recherches, Cerith Wyn Evans conçut au Japon un livre et une *Dreamachine* lumineuse. Il avait été invité cette année-là à réaliser un projet pour le Centre d'art contemporain de Kitakyushu. Il en résulta un livre, *In Girum Imus Nocte et Consumimur Igni*, inspiré du film et du livre éponymes de Guy Debord, dont le titre est une phrase en miroir, un palindrome latin qui remet tout le monde sur le pont en flammes: *"Nous tournons en rond dans la nuit et nous sommes dévorés par le feu"*. Sur la couverture du livre de Kitakyushu figure le scénario de Debord pour *In Girum*, mais l'ouvrage commence avec "In Girum" au beau milieu de la phrase, s'achève sur une citation de Bossuet et présente tour à tour une parole de la chanson d'Art Blakey, désormais très célèbre, *Whisper Not*, l'entrée en scène de Paris, le vieux situationniste Guy Debord, à l'allure majestueuse et caustique, expliquant la signification de la phrase latine qui constitue selon lui l'expression parfaite d'un présent agité, sans issue, le labyrinthe où nous avons tous été jetés et où nous nous sommes tous perdus[19]. Soyez maudits.
C'est ainsi que l'*In Girum* de Wyn Evans doit trouver sa propre issue. Il forme au fil des pages une sorte de palindrome visuel, récapitulant les expérimentations lumineuses de l'artiste, le miroir concave, *Inverse Reverse*

Perverse (1996), les jardins d'hiver inspirés de Marcel Broodthaers, son feu d'artifice, en hommage à Pasolini, tiré sur la plage rocailleuse où celui-ci fut assassiné en Italie. D'autres feux d'artifice nous sont montrés, qui épellent Marx: sa phrase — "Que le monde entier soit détruit et périsse totalement plutôt qu'un homme libre s'abstienne de faire une seule action que sa nature le pousse à accomplir" — avait déjà été reproduite dans une caricature de l'Internationale situationniste, et le livre d'Evans lui consacre également une page. L'artiste s'approprie l'un des graffiti soixante-huitards de prédilection des situationnistes. Il inscrit le palindrome latin circulaire dans un cercle de néon que nous découvrons éteint en parcourant le livre. Nous le voyons rougir sur le chemin de la sortie. Est-ce la couleur qui importe le plus? Comme Debord, Wyn Evans jongle avec les citations. Des mots créent la pente glissante qui n'est pas rigoureusement situationniste, sur laquelle tombe le livre et d'où il s'élèvera. Car il y a toujours un autre aspect du labyrinthe. Evans lui confère une vie imaginaire.

L'œuvre présentée à Kitakyushu était composée pour l'essentiel d'une machine clignotante inspirée de celle inventée en 1960 par Ian Sommerville et Brion Gysin — un cylindre de carton perforé, fixé sur une platine, tel un tourne-disque ne jouant aucune musique. Une ampoule était accrochée au cylindre et la rotation du dispositif projetait dans l'espace où il était installé des faisceaux de lumière et des ombres, créant de manière artisanale des effets psychédéliques, à l'origine de son nom de Machine à rêver (Dreamachine[20]). L'installation comportait également un palmier en pot ainsi que la projection de films de et sur Guy Debord. Cette rencontre d'un livre avec une machine clignotante était-elle comparable à celle d'un parapluie avec une machine à coudre dont parlait Lautréamont et qui a tant inspiré les surréalistes? Ou à celle d'un miroir avec une encyclopédie qui, selon Borges, donna naissance à une nouvelle planète? Était-ce un enseignement?

Le générateur d'impulsions lumineuses réactivait le matériau cinématographique de Debord — les séquences du film où l'écran devient complètement noir ou blanc — laissant continuer une voix-off pleine de citations. Le noir et le blanc étaient désormais voués à se mesurer l'un à l'autre à une vitesse telle qu'ils disparaissaient dans un clignotement. Or, porter le noir et blanc à un niveau de sensation inédit a libéré plus que des rêves. Car en nous demandant de vivre sans médiation la pulsation rythmique, en l'absence d'image en tant que telle, empêchant toute identification, Wyn Evans brisait la loi-miroir du spectacle.

On peut encore lire aujourd'hui *La Société du spectacle* de Guy Debord comme si ce livre avait été écrit hier, et non en 1967. Cette phrase — "Tout ce qui était directement vécu s'est éloigné dans une représentation" — donne encore matière à réflexion, la réalité étant désormais comparable à un pseudo monde à part[21]. Le spectacle n'est dès lors plus un recueil d'images mais, pire, une relation sociale médiatisée par des images. Ce constat est à maints égards devenu vérité banale. Wyn Evans reprend ces idées dans le livre de Kitakyushu, sachant pourtant fort bien qu'elles s'étalent dans le temps, comme Debord ne l'ignorait pas non plus. Avec *In Girum* qu'il écrivit en 1978, Debord avait entrepris d'intégrer dans une trajectoire historique à la fois cette culture et son propre refus de cette dernière. *In Girum* était pour l'essentiel l'analyse d'une nouvelle phase du spectacle, marquée par l'essor de la catégorie sociale des salariés du secteur tertiaire vivant à crédit, et par la prise de conscience que l'auteur ne peut y répondre qu'en écrivant sa propre histoire.

Mais alors qu'en est-il de l'histoire de tous les autres? De fait, Evans a commencé à l'écrire quand il a mis en présence le livre avec la machine clignotante. Le montage, le présent, ou bien les rêves font éclater l'œuvre de Debord en ce sens qu'elle est soumise, à l'instar du travail de tous les autres auteurs, qu'ils soient ou non cités, à l'attention et aux souvenirs d'autrui. Après

Kitakyushu, les mots des autres ont la préséance.

Entre l'œuvre présentée au Japon et les lustres de 2003, s'est intercalée la série intitulée *Cleave*, où les mots de William Blake, de Georges Bataille et d'Ellis Wynne, le père de la poésie galloise, étaient diffusés par des boules scintillantes et des projecteurs de la Seconde Guerre mondiale faisant appel aux mêmes procédures informatisées de codage morse qui structureront les lustres. Les boules scintillantes évoquaient les discothèques; les projecteurs, le Blitz. Ici, la culture de l'expérimentation lumineuse devenait à la fois distraction et histoire, les phrases transmises n'apparcant sur ces deux points aucune explication précise, mais mêlaient moyens techniques et codes et, plus fondamentalement, y ajoutaient des pensées totalement extérieures. Cerith Wyn Evans pouvait ainsi utiliser de manière personnelle les techniques du spectacle tout en les dépassant, retracer une histoire et exposer en même temps la permanence d'une culture créée par de brillants esprits.

Debord devait finalement s'effondrer, légitimant son argumentation en puisant dans des citations de ses propres textes, les mots d'autrui étant systématiquement et stratégiquement mobilisés dans l'intérêt d'une philosophie politique négative. Ayant adopté un ton pseudonietzschéen dans l'écriture de *In Girum*, il fut incapable d'écrire par-delà le bien et le mal, n'ayant peut-être jamais trouvé son Zarathoustra ou ne s'étant jamais laissé consumer par un anneau du feu zoroastrien. L'amour n'était pas son ardent compagnon. Mais la fin du XXe siècle ne manque pas de nietzschéens capables de réaliser ces choses — Gerhard Richter, Rem Koolhaas, Christa Wolf, Gilles Deleuze, pour n'en nommer que quelques-uns. Il serait toutefois erroné de considérer ces derniers comme formant, même vaguement, quelque école — leur critique de notre époque se fondant, d'une façon guère militaire et non rigoureusement politique, sur des conceptions différentes, divergentes, et progressant par l'intermédiaire du travail d'autrui et

d'une perte du moi conventionnel pour parler à partir d'une certaine hauteur et d'une certaine profondeur. Puisque nombre d'auteurs cités par Cerith Wyn Evans méritent d'être comptés dans leurs rangs, l'artiste contribue de la sorte à la généalogie de cette critique. Et pourtant, son œuvre ne contribue pas à la connaissance d'une manière habituelle. La marche des lustres métamorphose la critique en une scène directement tirée de Samuel Beckett. Les lustres posent inlassablement la même question:

Qui parle?

Cette question a été reprise par Michel Foucault dans son célèbre essai de 1969 consacré à la problématique de l'auteur où il n'existe aucune bonne réponse à cela. Les lustres font aussi avancer la question, sans toutefois tenter d'y répondre philosophiquement.

Au-delà?

Phare de la?

Des lumières s'allument et s'éteignent pour avertir les pilotes; dans d'autres circonstances elles sont animées d'un clignotement stroboscopique pour animer une piste de danse; en temps normal, elles s'éteignent lors des pannes de courant puis se rallument. Ces pannes sont-elles strictement rationnelles? Les fantômes auraient, dit-on, le pouvoir de parasiter l'électricité. Les lustres clignotants savent qu'ils apportent une dimension occulte à tous les autres. George Kubler a fait une fois remarquer que l'obscurité entre deux éclairs d'un phare, c'est notre propre présent que nous voyons. La réalité du temps présent, ajoute-t-il, c'est le vide entre les événements[23].

Où est parti l'amour?

Les lustres sont programmés pour s'éteindre et se rallumer progressivement, de manière aléatoire, parfois au beau milieu d'une phrase. Ces interruptions de l'action se propagent à travers la scène comme une ondulation, comme un bégaiement. Le XXe siècle n'a pas manqué de bègues

ni de phrases bégayées. Des vides ont également leurs généalogies. Le jeune Jean-Paul Sartre fit observer au cours de l'été 1938 que John Dos Passos, qu'il considérait comme le grand auteur de son époque, racontait moins une histoire qu'il n'exposait le "dévidage balbutiant d'une mémoire brute et criblée de trous... Raconter, pour Dos Passos, c'est faire une addition. De là cet aspect relâché de son style: *et... et... et*"[24]. André Malraux, poursuivit-il, en avait dit tout autant dans *L'Espoir* — le roman qui transmet la question "Qui parle?" comme un appel téléphonique. Mais Sartre, qui se souciait davantage de la façon dont un auteur pouvait s'installer dans la mort, cherchait les réponses aux questions du destin. L'été suivant, il scrutait *Le Bruit et la fureur* de William Faulkner dans une recherche analogue, mais y voyait cette fois-ci le présent chasser inlassablement un autre présent, complétant *et...et...et puis* et ajoutant de nouveau les lacunes du temps[25].

Rien de tout cela n'échappera à Jean-Luc Godard lorsque, quarante ans plus tard, il assumera la narration d'un récit selon les modalités cinématographiques — car qu'est-ce que le montage si ce n'est un ajout, une coupure entre des éclairs, une forme de bégaiement choisie par une intelligence? Le cinéaste met en évidence les données fondamentales du problème, dans son compte rendu notoire de la révolution palestinienne, *Ici et ailleurs*, datant du début des années 1970, où il inclut même le *et... et... et*. Gilles Deleuze devait également s'attaquer à cette question en soulevant une autre, commençant par une critique de l'œuvre de Godard, traquant ensuite les anciens présents de Sartre puis terminant par un mouvement entre les récits, les éclairs, les êtres et les temps. Il l'utilisera dans l'introduction du livre qu'il écrivit avec Félix Guattari, *Mille plateaux*:

"...c'est la littérature américaine, et déjà anglaise, qui ont manifesté ce sens rhizomatique, ont su se mouvoir entre les choses, instaurer une logique du ET, renverser l'ontologie, destituer le fondement, annuler fin et commencement. Ils ont su faire une

pragmatique. C'est que le milieu n'est pas du tout une moyenne, c'est au contraire l'endroit où les choses prennent de la vitesse. *Entre les choses ne désigne pas une relation localisable qui va de l'une à l'autre et réciproquement, mais une direction perpendiculaire, un mouvement transversal qui les emporte l'une et l'autre, ruisseau sans début ni fin, qui ronge ses deux rives et prend de la vitesse au milieu."*[26]

Il convient de ne jamais sousestimer la puissance d'un vide en littérature, d'une perte d'électricité ou de lumière, la puissance d'un présent pour traverser une voix, interrompre toute identification résiduelle. Les lustres tremblent:

"OOOhhh nnnooo donwanna..."
[OOOhhh nnnooonnn jveuxpas...]
We have said there is over-organization in a realm of opalized palaces and heraldic animals
[nous avons dit qu'il y a une surorganisation dans un royaume de palais d'opale et d'animaux héraldiques]
NOW: DOES THE EYE CREATE THE OBJECT SEEN?
[ALORS: L'OBJET VU EST-IL UNE CRÉATION DE L'ŒIL?]

FOURBIS: NOW OR
[FOURBIS: MAINTENANT OU]
lucidity forgets the ruses that motor
[la lucidité oublie les stratagèmes qui motorisent]
Music like the Wheels of Birds
[Une musique comme les Roues d'Oiseaux]

does the ecstasy of reading such a cosmos belong?
[l'extase de la lecture d'un tel cosmos appartient-elle?]
darting they beams of light
[leur décochant des faisceaux lumineux]
right. "See! It's on!"
[bien. "Regardez! C'est allumé!"]
j'ai de la force pour taire ce que je crois
the limb darkening function
[la fonction assombrissement centre-bord]
la bombe orbitale

It was hard as a rock
[C'était dur comme une pierre]
Bunraku
Um recanto de memória?
glissando West

Cela semble impossible. Des citations sont visibles, mais sans qu'apparaisse aucune *lettre* ni *image* d'un quelconque moi, aucun seuil n'est assombri et par conséquent aucun scénario d'identification ne peut débuter ou s'achever. "Et... et... et..." et rien n'est éclairé en lumières. Il s'agit du récit d'attaches inédites qui n'attachent qu'incomplètement. Le moi est illimité, libre de toute entrave, de plonger dans la rivière en compagnie des autres moi connus par l'intuition, comme si tous nageaient à l'aveuglette dans une mine d'or envahie par l'obscurité. Les lustres sont susceptibles de libérer du spectacle, s'il était possible de voir aussi loin. Telle est la scène à laquelle nous avons été invités.

Nous est-il possible de coucher la question de l'auteur dans un lit, dans l'obscurité?

Seulement pour la nuit.

1. Elizabeth Bishop, "Casabianca", *The Complete Poems*, New York, Farrar, Straus and Giroux, 1969, p. 6. Toute étude de l'œuvre de Cerith Wyn Evans est redevable à celles qui l'ont précédée, notamment:
— Liam Gillick, "Style and Council: Cerith Wyn Evans and the Devastation of Meaning", *Afterall*, n°4, 2001, pp. 84-88.
— Andreas Spiegel, "This evening, Cerith", *Afterall*, pp. 94-101.
— *"Frieze talks to Cerith Wyn Evans", Frieze*, n°71, nov. 2002, pp. 76-81.
— Interview de Cerith Wyn Evans par Jan Verwoert in *Further: Artists from Wales at the 50th International Art Exhibition, Venice*, 2003, s.p.
— Interview de Cerith Wyn Evans par Hans Ulrich Obrist in *Hans Ulrich Obrist Interviews*, vol.1, Milan, Charta, 2003, pp. 939-958.
— Cerith Wyn Evans, *"Cerith Wyn Evans,"* avec des essais de Andreas Spiegl, Jan Verwoert, Juliane Rebentisch et un entretien avec Manfred Hermes, New York, Lukas & Sternberg, 2004.
2. *Here to go: planet R-101. Brion Gysin interviewed by Terry Wilson*; introduction et textes de William S. Burroughs & Brion Gysin, San Francisco, Re/Search Publications, 1982, p. 35.
3. Eve Kosofsky Sedgwick, *Touching Feeling: Affect, Pedagogy, Performativity*, Durham, Duke University Press, 2003, pp. 124-151.
4. James Graham Ballard, *Myths of the near future*, Londres, Cape, 1982, pp. 7-43.
5. James Merrill, *The Changing Light at Sandover: including the whole of The book of Ephraim, Mirabell's books of number, Scripts for the pageant, and a new coda, The higher keys*, New York, Atheneum, 1982, pp. 281-297.
6. Mitsou Ronat, "The Glorious Body of Laure" in *Violent Silence: Celebrating Georges Bataille* (sous la direction de Paul Buck), Londres, Georges Bataille Event, 1984, pp. 32, 36-37.
7. Judith, Butler, *Gender Trouble: Feminism and the Subversion of Identity*, New York, Routledge, 1990, p. XIX.
8. Marta L. Werner, *Emily Dickinson's Open Folios: Scenes*

of Reading, Surfaces of Writing,
Ann Arbor, University of
Michigan Press, 1995,
pp. 298-305.

9. Michel de Certeau, *L'invention
du quotidien*, tome 1. arts de
faire, Paris, Gallimard, 1990,
pp. 139-146, 173.

10. Ian Sommerville, *Flickers of
the Dreamachine* (sous la direc-
tion de Paul Cecil), Hove, Codex
books, 1996, pp. 9-11.

11. John Cage, *X: writings '79-
'82*, Middletown, Conn, Wesleyan
University Press, 1983, p. 169
(et un entretien avec J. Cage
et Daniel Charles, in *For the
birds: John Cage in conversation
with Daniel Charles*, Boston,
M. Boyars, 1981, pp. 163-165).

12. Madame de Lafayette, *La
Princesse de Clèves*, Paris,
Gallimard, 1972, pp. 233-242.

13. Guman, "Photographic
Calibration of Sunspot
Equidensitograms" in *Astro-
photography, proceedings of
the IUA workshop*, Jena, GDR
April 21-24, (sous la direction
de Siegfried Marx), Berlin,
Springer-Verlag, 1987, p. 91.

14. Pierre Klossowski, *La mon-
naie vivante*, Paris, Joëlle
Losfeld, 1994, pp. 9-13. (1ère édi-
tion: Terrain vague, Éric Losfeld,
1970)

15. *Filth, an S.T.H. Chap-Book,
True Homosexual Experiences
from S.T.H. Writers*, "He Called
Me a Old Cocksucker" (sous la
direction du Révérend Boyd
McDonald), Gay Press of New
York, 1987, p. 28.

16. Tokio Oga & Koichi Mimura,
Bunraku (trad. Don Kenny),
Osaka, Hoikusha, 1984,
pp. 97-110.

17. Lina Bo Bardi, *Museu de Arte
de São Paulo — São Paulo,
Brasil 1957-1968*, São Paulo,
Instituto Lina Bo e P. M. Bardi,
1997, pp. 4-14.

18. Iannis Xenakis, "Lettre à
Hermann Scherchen" (1956), in
Kéleütha (préface et notes de
Benoît Gibson), Paris, L'Arche,
1994, pp. 44-45.

19. La couverture du livre de
Cerith Wyn Evans pour
Kitakyushu, *In Girum Imus
Nocte Et Consumimur Igni*
(Kitakyushu, Japon, Centre d'art
contemporain, 1999) utilise
l'édition critique du texte de
Debord, *In Girum Imus Nocte Et
Consumimur Igni* (Paris, Gérard
Lebovici, 1990), mais la première
citation est en fait extraite des

premières pages de la première
édition, qui publie en regard du
texte les annotations de la
bande-son ainsi que les sé-
quences du film, *Œuvres cinéma-
tographiques complètes, 1952-
1978* (Paris, Champs Libre,
1978). Pour les films de Debord,
voir plus particulièrement
Thomas Y. Levin, "Dismantling
the Spectacle: The Cinema of
Guy Debord", in *On the Passage
of a Few People Through a
Rather Brief Moment in Time:
The Situationist International,
1957-1972*, Peter Wollen et al.
(Cambridge, MIT Press and
Institute of Contemporary Art,
Boston, 1989), pp. 72-123.

20. Cerith Wyn Evans en avait
créé une avec Brion Gysin pour
une conférence consacrée à
William Burroughs, John Giorno
et Psychic TV, à Wapping en
1984. Voir son interview dans
Frieze, 2002, op. cit., p. 80.

21. Guy Debord, *La Société du
spectacle*, Paris, Gallimard, coll.
Folio, 1992, p. 15.

22. Michel Foucault, "Qu'est-ce
qu'un auteur?", *Société française
de philosophie. Bulletin*, t. LXIV
(1969), pp. 73-104.

23. George Kubler, *The Shape
of Time: Remarks on the History
of Things*, New Haven, Yale
University Press, 1962, p. 17.

24. Jean-Paul Sartre, "À propos
de John Dos Passos et de '1919'",
Situations, I, Paris, Gallimard,
1947, pp. 16-17.

25. Jean-Paul Sartre, "À propos
de *Le Bruit et la fureur*: la tem-
poralité chez Faulkner", *op. cit.*,
pp. 66-67.

26. Gilles Deleuze et Félix
Guattari, *Mille plateaux*, Paris,
Minuit, 1980, p. 37. Pour un dé-
veloppement de ce raisonnement,
voir entretien avec Gilles
Deleuze, in *Cahiers du Cinéma*,
nov. 1976.
Deleuze aborde en fait une autre
œuvre des années 1970, à savoir
*Six fois deux /Sur et sous la
communication* (1976), un pro-
gramme vidéo réalisé pour la
télévision (6 épisodes de 100 min.
chacun), mais c'est *Ici et ailleurs*
qui met en exergue le ET ainsi
qu'il l'expose ici:
"Bref, le ET, c'est la diversité,
la multiplicité, la destruction
des identités... Ni élément, ni
ensemble, qu'est-ce que c'est, le
ET? Je crois que c'est la force de
Godard, de vivre et de penser, et
de montrer le ET d'une manière

très nouvelle, et de le faire opérer
très activement. Le ET, ce n'est
ni l'un ni l'autre, c'est toujours
entre les deux, c'est la frontière,
il y a toujours une frontière, une
ligne de fuite ou de flux, seule-
ment on ne la voit pas, parce
qu'elle est le moins perceptible.
Et c'est pourtant sur cette ligne
de fuite que les choses se passent,
les devenirs se font, les révolu-
tions s'esquissent. ...Toute une
micropolitique des frontières,
contre une macro-politique des
grands ensembles. On sait au
moins que c'est là que les choses
se passent, à la frontière des
images et des sons, là où les
images deviennent trop pleines
et les sons trop forts." In Gilles
Deleuze, *Pourparlers 1972-1990*,
Paris, Minuit, 1993, pp. 65-66.
Voir également "Bégaya-t-il...",
Critique et clinique, Paris,
Minuit, 1993, pp. 135-143.

Cet après-midi, c'est aux oiseaux de faire la musique
Conversation entre Cerith Wyn Evans
et Susanne Gaensheimer,
Munich, vendredi 7 avril, 2006

Susanne Gaensheimer: Le point commun entre les expositions de Paris et de Munich, c'est cet ensemble intitulé les "lustres".

Cerith Wyn Evans: C'est en effet comme cela qu'ils apparaissent, étant physiquement constitués ainsi, mais je pense qu'il conviendrait de préciser d'emblée que le véritable sujet de cet ensemble, c'est le cryptage. Ces œuvres traitent donc du cryptage et les lustres peuvent être considérés comme émetteurs d'un message codé, et d'une certaine manière d'un virus qui s'introduit dans le langage. C'est ainsi que je les conçois. Comme le public prend très souvent les choses au pied de la lettre, il aura même l'impression que j'ai, en fait, créé des lustres comme des sculptures. Mais ils représentent pour moi beaucoup de choses qui suggèrent de mauvaises images. C'est pourquoi j'ai délibérément choisi l'image du lustre comme canal ou moyen de transmission d'un langage.

SG: Quel est le virus dont vous parlez? Le virus est-il le texte particulier que vous utilisez ?

CWE: Le langage est un virus, ou peut fonctionner comme un virus. Je m'en voudrais de paraître pédant (rires)... on néglige trop souvent l'idée, car lorsqu'on est face à quelque chose de massif, on a tendance à le traiter en tant qu'objet. Mais d'après mon expérience, il est bien plus intéressant de penser ou "d'agir" en tant qu'objet; une expérience peut être un objet, par exemple. Ensuite on appréhende réellement l'idée d'objet, et on arrive en fin de compte à réexaminer l'idée de sujet. La subjectivité, voilà ce qui m'intéresse dans cette reconsidération, et cela aussi loin que possible.

SG: Il est intéressant que vous parliez de subjectivité car vous utilisez dans votre œuvre des textes écrits par d'autres auteurs, par des "tiers"...

CWE: Oui, souvent.

SG: ...sous forme de citations...

CWE: Oui.

SG: ...se pose alors la question de savoir pourquoi vous utilisez des

textes d'autres auteurs sans écrire vos propres textes. Quelle est selon vous la relation entre, d'une part, la citation, d'autre part, la subjectivité?

CWE: ...l'objet trouvé... Je trouve des objets ou, plus précisément, ce sont les objets qui me trouvent. Dans le contexte de l'idée de "la mort de l'auteur", on peut dire que je les recrée une deuxième fois, en quelque sorte, au sens de l'objet trouvé tel que l'entendait Marcel Duchamp. Il choisissait un objet qui suscitait sa réflexion puis disait: "Non, c'est l'objet qui m'a trouvé", ce qui s'accordait bien avec ce courant de pensée qu'on appelle "psychanalyse française". Quand un objet vous attire, vous êtes alors situé dans une sorte de "position humoristique", une position singulière d'auteur car vous opérez une médiation différente sur celui-ci. C'est pourquoi les textes que je choisis deviennent miens dans une certaine mesure: ce ne sont pas les textes de tout le monde mais des textes qui existent dans le monde.

Aujourd'hui, j'ai téléphoné à une personne qui se trouve au Japon et je lui ai dit: "Vous devriez lire ce poème de Robert Frost", et en quelques secondes, il lui était parvenu. Je veux dire par là que c'est aussi une réaction à la façon dont langage et texte sont traités et dans quelle borne de durée cela peut se réaliser. Je peux le lire en diagonale, ou choisir de le lire le soir, au lit; j'adore ça, c'est l'une de mes activités préférées. Lire dans mon bain tous les jours et mener toutes les activités ordinaires auxquelles on pense quand on lit. Il y a des milliers de façons de lire. L'idée du cryptage m'intéressait simplement pour questionner l'ensemble de ces modes de lecture.

SG: Ces textes deviennent votre texte lorsque vous les utilisez en relation à d'autres objets également choisis par vous.

CWE: Disons que l'on crée alors une composition.

SG: Oui, précisément. Mais quelles sont alors les décisions qui président à la réunion de deux éléments, par exemple de ce lustre en particulier et de ce texte en particulier?

CWE: C'est entièrement subjectif. Entièrement intuitif. Toute la question est là. Il faut prendre une sorte de décision "surexpressionniste", parce que je veux simplement la comprendre, à tout prix... Un ami écossais, qui est architecte, m'a dit un jour: "Cerith, je sais quel est le sujet de ton travail. Comment "loger" les choses, comment les localiser, voilà sur quoi porte ton travail." Cela m'a fait très plaisir de l'entendre, car il avait compris. Son "loger" idiomatique signifie très exactement cela, le bon endroit, mais aussi précisément le "mauvais" endroit. Je recherche le bon endroit qui serait rigoureusement à la mauvaise place, ce qui est à la fois dialectique et problématique, mais je veux blesser le monde en conscience, je veux le brutaliser par des reproches et le pousser à d'autres responsabilités, afin que les gens puissent s'aimer davantage, afin d'accroître les potentialités d'articulation de l'être au monde.

SG: C'est une très belle image. L'amour est donc communication?

CWE: Quelque part entre communication et désir.

SG: Cela ressemble à ce dont traite votre travail. Il oscille entre communication et désir, mais il y a toujours ce moment de non compréhension lorsqu'on le découvre. En tant que spectateur, on ne parvient jamais à la compréhension complète, votre travail laisse toujours un sentiment de manque...

CWE: Je l'espère.

SG: ...et le moment de complétude n'arrive pas...

CWE: Parfait.

SG: ...parce qu'en définitive, on n'est techniquement pas capable de comprendre.

CWE: Non, et vous devez le découvrir par vous-même. Je souhaite simplement ouvrir l'espace dévolu à cette expérience, ou comme le dit Maurice Merleau-Ponty, "l'occasion" en soi. Je désire créer une "expérimentation", un scénario". Quelque chose comme le manque, comme le doute, quelque chose comme un

lieu où une "spectatrice", une "expérienceuse", l'inventerait pour elle-même. Elle a la possibilité de l'achever, de s'inquiéter de l'achever ou de ne pas le faire, ou de rentrer chez elle en larmes, en prenant le bus, ou... d'aller voir un film... etc.

SG: Cela explique donc aussi pourquoi vous faites appel au code morse en tant que langage abstrait, en tant que code littéralement non lisible, non compréhensible, dans lequel vous transformez le texte d'origine. Il est vraisemblable de penser que seul un nombre très restreint de spectateurs est en mesure de déchiffrer ce code, et même probablement personne à l'heure actuelle.

CWE: Oui, l'utilisation d'un tel langage crypté est délibérée. J'ai déjà eu l'occasion d'expliquer comment j'en suis venu à m'intéresser aux spectres du cryptage et plus spécifiquement à l'alphabet morse. C'est un code associé à de nombreux scénarios — messages codés traversant les frontières en terrain ennemi... — et donc lié à l'idée d'espions et d'espionnage... Cela m'a toujours intéressé et m'a été inspiré à vrai dire par mon premier séjour au Japon. Le soir tombé, du haut de mon hôtel — un gratte-ciel —, je voyais le clignotement des lumières ponctuer la ligne des toits de Tokyo. Ce fut pour moi comme une épiphanie. Je me suis senti totalement exclu de cette expérience; je pensais que cela devait signifier quelque chose, si seulement je pouvais le déchiffrer. Il s'agissait en quelque sorte pour moi d'une forme prélinguistique qui maltraitait le proprement connu, qui était bilingue et vous entraînait dans un espace problématique. Ce que je m'efforce de faire dans mon travail, c'est de ne pas chercher à résoudre quoi que ce soit. Je souhaite, d'une façon ou d'une autre, compliquer les choses plutôt que de les élucider, et les compliquer d'une manière qui soit élégante, du moins en partie. Il m'en coûte de le reconnaître, mais je suis prêt à le dire maintenant.

SG: Avant cet entretien, nous avons eu l'occasion de parler de Jacques Lacan et de psychanalyse. Ce champ prélinguistique dans votre travail, ne pourrait-on pas également le qualifier, en termes lacaniens, de champ "présymbolique"?

CWE: Absolument.

SG: Votre travail se rapporte-t-il à cette idée lacanienne?

CWE: Il est toujours périlleux d'évoquer un grand doctrinaire dogmatique tel que Lacan. C'est pourquoi j'hésite beaucoup à m'associer à cela. Il y a certaines choses que je ne comprends pas mais que j'ai acquises à la lecture de la traduction en anglais des textes de Lacan. L'une d'elles que j'ai fétichisée est son concept "d'objet petit a".

SG: Concept extrêmement difficile, voire peut-être même impossible à comprendre complètement.

CWE: Cela devient gênant maintenant, mais qu'est-ce que ça peut bien me faire, ça m'est complètement égal! Ce qu'il importe également de dire, c'est que, d'une certaine manière, j'ai pillé cette zone délimitée de l'"objet petit a". Mais aussi où je le situe en tant que nom propre, car c'est l'une de ces choses qui en définitive résistent à cela. La nomination du nom, c'est quelque chose qui me pousse à agir.

SG: Vous aboutissez donc à ce quelque chose que vous ne pouvez nommer, à ce domaine que vous ne pouvez pas véritablement saisir par les mots.

CWE: Vous pouvez localiser les sources, trouver les références des pages et devenir purement théorique, devenir "propre"...

SG: Il vous resterait alors à lire le texte, mais cela ne constituerait qu'une partie de l'œuvre, car vous auriez encore la lumière, l'objet, sa forme...

CWE: Le message du texte s'écoule à travers lui. Le texte n'est qu'une autre scène. Le texte, c'est comme les sous-titres d'un film.

SG: Oui, et le texte est recouvert par un autre texte, le lustre, par exemple, qui est, d'une certaine façon, une sorte de texte en soi.

CWE: Oui. Absolument. Le lustre relève davantage du texte qu'un "texte".

SG: Ce qui se dégage donc de ce recouvrement de textes différents c'est, pour rester dans le champ de la psychanalyse, un palimpseste.

CWE: Inscrire un texte sur un texte précédent qu'il efface, voilà qui est probablement l'idée la plus précieuse de cette conversation. Ce que j'essaie de mettre en scène, c'est l'intertextualité. Un texte faisant référence à un autre, un texte qui n'est pas singulier et ne s'imagine pas lui-même comme existant de manière absolument indépendante dans le monde. Je veux parler des dictionnaires, des bibliothèques, de toute la polyphonie des façons dont le langage peut exister et être utilisé dans le monde, de ce qui nous donne la possibilité, au niveau même le plus élémentaire, de nous accorder vous et moi sur le fait que ceci est la couleur bleue et non la couleur rouge. Mais ceci est une autre question, reposant sur une reconnaissance mutuelle.

SG: Il me semble que vous oscillez entre ces deux options, entre reconnaissance mutuelle et non reconnaissance, entre Erkennen et Verkennen.

CWE: La connaissance pour la méconnaissance. Il y a là un court-circuit ironique.

SG: Je souhaiterais revenir sur un autre point. Avant cet entretien, et lors du dîner du vernissage de l'exposition d'Andreas Hofer à Londres, nous avons abordé le sujet de la traduction et vous m'avez dit que vous vous intéressiez à ce moment particulier où le langage ne fonctionne plus en termes logiques, où le sens s'effondre.

CWE: Oui. Le langage devient parfois solipsiste dans mon jeu. Considérons par exemple ce texte d'une beauté extraordinaire, le livre *Gender Trouble — Feminism and the Subversion of Identity* de Judith Butler. La façon dont fonctionne ici le langage. Il s'enroule, s'ouvre et se replie dans cet étrange lustre de cristal, réduisant d'une certaine manière sa voix en esclavage. La voix est également absorbée dans un processus, médiatisée par la technologie de l'impression,

créant autant de variétés herméneutiques qu'il peut contenir. Ces choses (les lustres) ressemblent à de singuliers objets clignotants, qui s'allument et s'éteignent, mais en fait il s'agit d'une forme de "sonification", comme une sorte de bruit blanc. Il y a la voix, il y a l'accréditation, il y a la citation, il y a le vol, il y a le cryptage, il y a le concept historique de code de cryptage, il y a les ampoules et les ampoules de remplacement, il y a Adrian sur une échelle accrochant le lustre au plafond, il y a Juliette questionnant le correcteur orthographique de l'ordinateur portable, il y a le carton d'invitation au vernissage et les comptes rendus critiques. Je m'efforce d'être conscient de tout ce que cela signifie, de regarder une autre image.

SG: On dirait que vous avez à la fois une confiance et une défiance totales à l'égard du langage.

CWE: Je suis en état de dépendance totale par rapport au langage et, en même temps, je n'y crois absolument pas. Je suis peut-être confus, mais on pourra le comprendre. J'ai eu de nombreuses discussions avec des linguistes, car tout ce que le langage peut impliquer est tellement précis, dense et complexe. Mon ami Martin Prinzhorn, de l'Université de Vienne, a écrit pour moi un court texte qui m'a éclairé. "Éclairé", le mot n'est pas mauvais, car il signifie illuminé par quelque chose. Illustration, illumination, éclairage, tous ces termes sont significatifs de la façon dont je conçois le monde. C'est pourquoi, si le langage sépare et distingue, et je suppose qu'il est nécessaire d'une manière ou d'une autre de le penser, alors il est possible d'opérer des distinctions. Mais l'un des cercles vicieux de ce processus, c'est précisément la manière avec laquelle nous distinguons. L'idée du code secret, ou de quelque chose d'approchant, m'intéresse bien davantage. Le code secret par opposition à la métaphore. C'est vraiment cela. Quelque chose qui remplace quelque chose qui ne remplace pas quelque chose d'autre. Cela semble très abstrait, mais le jargon de psy, ce n'est pas rien. Vous savez, la perte du sens, la perte du toucher. Quel langage

tenez-vous pour communiquer avec moi? J'ambitionne d'interroger ces frontières, ces seuils.

SG: Cela me fait penser à l'apprentissage du langage par les enfants.

CWE: La lecture de Piaget m'a obnubilé et j'en ai encore la gueule de bois. *The Recognition of Death in Early Childhood* est un livre aussi étonnant que merveilleux, un texte déconcertant, froidement objectif, mais qui établit également des passerelles transversales. "Trans" est aussi pour moi un pronom très puissant. C'est indicible. L'Indicible, à mon sens, est sujet à mutation, est une fin en soi.

Biographie

1958
Né au Pays de Galles

1980
Diplômé de St Martin's School of
Art, Londres

1984 MA, Film and Video, Royal
College of Art, Londres

Vit et travaille à Londres

Expositions monographiques et
projections

2006
Cerith Wyn Evans, ARC, Paris
The Curves of the Needle,
White Cube, Londres

2005
The Sky is Thin As Paper Here,
Kunsthaus Graz — BIX Media
Façade, Graz

Eaux d'artifice (after K.A.),
The Conservatory,
Barbican Centre, Londres

Once a Noun, Now a Verb...,
Galerie Neu, Berlin

299792458m/s, BAWAG
Foundation, Vienne

2004
Thoughts unsaid, now forgotten...,
MIT Visual Arts Center, Boston

Cerith Wyn Evans,
Museum of Fine Arts, Boston

Cerith Wyn Evans,
Centre Georges Pompidou, Paris

Cerith Wyn Evans,
Kunstverein Frankfurt,
Francfort

The Sky is Thin as Paper Here...,
Daniel Buchholz, Cologne

Meanwhile Across Town,
Centre Point, Londres

Rabbit's Moon,
Camden Arts Centre, Londres

2003
Look at that picture... How does
it appear to you now? Does it
seem to be Persisting?,
White Cube, Londres

Cerith Wyn Evans,
Galerie Neu, Berlin

Take your desires for reality,
Cerith Wyn Evans/MATRIX
201c, UC Berkeley Art Museum
and Pacific Film Archive,
Berkeley

2002
Cerith Wyn Evans Screening,
Daniel Buchholz, Cologne

2001
Cerith Wyn Evans, Galerie
Daniel Buchholz, Cologne

Cerith Wyn Evans,
Kunsthaus Glarus, Glarus

Cerith Wyn Evans,
Georg Kargl Gallery, Vienne

Cerith Wyn Evans The Art
Newspaper project:
Venice Biennale, Venise

2000
Cleave 00.
Art Now, Tate Britain, Londres

Cerith Wyn Evans, fig-1, Londres

"Has the film already started?",
Galerie Neu, Berlin

1999
Cerith Wyn Evans,
Asprey Jacques Contemporary
Art Exhibitions, Londres

1998
Cerith Wyn Evans,
The British School at Rome in
collaboration with
Asprey Jacques Contemporary
Art Exhibitions, Rome

Cerith Wyn Evans,
Centre for Contemporary Art,
Kitakyushu

1997
Cerith Wyn Evans,
Deitch Projects, New York

1996
Inverse Reverse Perverse,
Jay Jopling/White Cube, Londres

Cerith Wyn Evans,
Studio Casa Grande
(Part of British Art in Rome),
Romè

1993
Les Visiteurs du Soir,
London Film Festival, Londres

1992
Crossoverworkshop, HFAK,
Vienne

1990
Sense and Influence, Kijkhuis,
La Haye

1989
Solo Exhibition 79-89,
ICA, Londres

1983
Solo Project,
London Film Makers Co-op,
Londres

1982
Solo Project,
Film excerpts shown on
Riverside, BBC2

1981
Solo Project,
London film Makers Co-op,
Londres

A Certain Sensibility,
ICA Cinematheque, Londres

1980
...And Then I 'Woke Up',
London Film Makers Co-op,
Londres

Expositions de groupe
(sélection) et projections

2006
The Expanded Eye,
Kunsthaus Zürich, Zurich

Theatre of Life-Rhetorics of
Emotion, Lenbachhaus, Munich

Tate Triennial 2006:
New British Art,
Tate Britain, Londres

2005
Thank you for the music,
Spruth Magers Project, Munich

Light Art from Artificial Light,
ZKM, Karlsruhe

Pasolini E Roma,
Museo di Roma, Trastevere

9th International Istanbul
Biennial, Istanbul Foundation
for Culture and Arts, Istanbul

Seoul Film Festival, Séoul

Londres in Six Easy Steps,
ICA, Londres

The Vanity of Allegory,
Deutsche Guggenheim, Berlin

I Really Should...,
Lisson Gallery, Londres

Summer Exhibition 2005,
Royal Academy, Londres

Bidibidobidiboo: La Collezione
Sandretto Re Rebaudengo,
Palazzo Re Rebaudengo,
Guarene d'Alba and Fondazione
Sandretto Re Rebaudengo, Turin

Light Lab, MUSEION, Bolzano

Can Buildings Curate,
AA School of Architecture,
Londres

Ice Storm,
Kunstverein München, Munich

I'd Rather Jack,
National Galleries of Scotland,
Édimbourg

E-Flux Video Rental Store,
KW Institute for Contemporary
Art, Berlin

Ellen Cantor, Cerith Wyn Evans,
Prince Charles Cinema, Londres

2004
Bazar de Verão,
Galeria Fortes Vilaça, São Paulo

Modus Operandi,
Thyssen-Bornemisza Art
Contemporary, Vienne

Curating The Library,
DE Singel, Anvers

Schöner Wohnen (Living Nicely),
Platform voor Actuele Kunst,
Waregem

Utopia Station,
Haus der Kunst, Munich

Uses of the Image: Photography,
Film and Video In The Jumex
Collection, Malba, Buenos Aires

Quodlibet, Galerie Daniel
Buchholz, Cologne

Trafic d'influences:
Art & Design, Tri Postal, Lille

The Future Has A Silver Lining:
Genealogies of Glamour,
Migros Museum for
Contemporary Art, Zurich

Einleuchten,
Museum der Moderne, Salzbourg

Eclipse: Towards the Edge of the
Visible, White Cube, Londres

Black Friday: Exercises in
Hermetics, Revolver, Francfort

The Ten Commandments,
Deutsches Hygiene-Museum,
Dresde

Drunken Masters,
Galeria Fortes Vilaça, São Paulo

Making Visible,
Galleri Faurschou, Copenhague

Marc Camille Chaimowicz,
Angel Row Gallery, Nottingham

Doubtiful Dans Les Plis Du Reel,
Galerie Art & Essai, Rennes

Hidden Histories,
New Art Gallery Walsall, Walsall

Ulysses,
Galerie Belvedere, Vienne

Sans Soleil,
Galerie Neu, Berlin

2003
Take a Bowery:
The Art and (larger than)
Life of Leigh Bowery,
MCA Sydney, Sydney

Wittgenstein Family Likenesses,
Institute of Visual Culture,
Cambridge

Heiliger Sebastian:
A Splendid Readiness For Death,
Kunsthalle Vienne, Vienne

Further: Artists from Wales,
50th International Venice
Biennale, Venise;
Aberystweth Arts Centre,
Aberystweth;
Glynn Vivian Art Gallery,
Swansea and National Museum
& Gallery of Wales, Cardiff
Utopia Station, 50th
International Venice Biennale,
Venise

Adorno,
Frankfurter Kunstverein,
Francfort

Galleria Lorcan O'Neill, Rome

Independence,
South London Gallery, Londres

Addiction,
15 Micawber Street, Londres

Light Works,
Taka Ishii Gallery, Tokyo

Someone to Share My Life With,
The Approach, Londres

The Straight or the Crooked Way,
Royal College of Art Galleries,
Londres

Cardinales,
MARCO, Vigo

Edén,
La Colección Jumex,
Mexico City

2002
Documenta11,
Kulturbahnhof,
Museum Fridericianum,
Documenta-Halle,
Orangerie/Karlsaue and
Binding-Brauerei, Cassel

Mirror: Its Only Words,
Londres College of Printing,
The Londres Institute, Londres

Shine,
The Lowry Centre, Manchester

My Head is on Fire but My Heart
is Full of Love, Charlottenborg
Museum, Copenhague

Lost Past/2002-1914,
Merghelynck Museum, Ypres

Screen Memories,
Contemporary Art Centre,
Art Tower Mito, Ibaraki

Iconoclash.
Image Wars in Science,
Religion and Art,
Center for Art and Media,
Karlsruhe

Void Archive,
Centre for Contemporary Art,
Kitakyushu

It's Only Words,
Mirror Gallery,
The Londres Institute, Londres

ForwArt,
Palais des Beaux-Arts, Bruxelles

In the Freud Museum,
Freud Museum, Londres

2001
"Wales": Unauthorized versions,
part of "Welsh days festival",
Extended Media Gallery and
House of the Croatians Artists,
Zagreb

Yokohama 2001: International
Triennale of Contemporary Art,
Yamashita Pier, Yokohama

There is something you should
know: Die EVN Sammlung im
Belvedere, Österreichische
Galerie Belvedere, Vienne

Gymnasion,
Bregenzer Kunstverein,
Bregenz

My Generation 24 Hours of
Video Art, Atlantis Gallery,
Londres

Wir, Comawoche.
Film Screening, Metropolis
Cinema, Hambourg

How do you change,
Institute of Visual Culture,
Cambridge

Bridge the Gap,
Industrial Club of the West of
Japan/Centre for Contemporary
Art, Kitakyushu

Dedalic Convention,
Museum für angewandte Kunst,
Vienne

Zusammenhänge in Biotop
Kunst, Kunsthaus Muerz,
Muerzzuschlag

Video Screening,
Anthony Wilkinson Gallery,
Londres

The Stunt/The Queel,
Londres Institute,
RAMC, Londres

What's Wrong?,
Trade Apartment, Londres

Diesseits und jenseits des
Traums, Sigmund Freud
Museum, Vienne

2000
Sensitive,
Printemps de Cahors,
Saint-Cloud

Rumours,
Arc en Reve Centre
d'Architecture, Bordeaux

La Ville, le Jardin,
la Mémoire 1998-2000,
The French Academy at Rome,
Villa Medici, Rome

Ever get the feeling you've
been..., A22 Projects, Londres

There is something you should
know, Die EVN Sammlung im
Belvedere, Vienne

Out There, White Cube, Londres

The British Art Show 5,
The Scottish National gallery
of Modern Art, Édimbourg

The Greenhouse Effect,
Serpentine Gallery en
collaboration avec The Natural
History Museum, Londres

Lost, Ikon Gallery, Birmingham

1999
Group exhibition,
Re Rebaudengo Collection,
Re Rebaudengo Gallery, Turin

54x54,
Financial Times Building,
Londres

Group exhibition,
Galerie Neu, Berlin

Retrace your steps:
Remember Tomorrow,
Sir John Soane's Museum,
Londres

La Memoire,
The French Academy in Rome,
Rome

Fourth Wall,
Public Art Development Trust,
Royal National Theatre, Londres

Essential Things,
Robert Prime, Londres

1998
How will we behave?,
Robert Prime, Londres

From the Corner of the Eye,
Stedelijk Museum, Amsterdam

View Four,
Mary Boone Gallery, New York

Ray Rapp,
Tz'Art & Co., New York

Close Echos: Public Body
and Artificial Space,
City Art Gallery,
Prague and Kunsthalle, Krems

1997
7th International Video Week,
Genève

Sensation,
Royal Academy of Arts, Londres
and Hamburger Bahnhof, Berlin,
1998-99

A Print Portfolio from Londres,
Atle Gerhardsen, Oslo

Gothic, ICA Boston, Boston

False Impressions,
The British School at Rome,
Rome

Material Culture,
Hayward Gallery, Londres

1996
Life/Live, Musée d'Art Moderne
de la Ville de Paris/ARC, Paris
et Centro de Exposições do
Centro Cultural de Belém,
Lisbonne

Against,
Anthony d'Offay, Londres

Some Drawings From Londres,
20 Princelet Street, Londres

British Artists in Rome,
Studio Casagrande, Rome

Kiss This,
Focal Point Gallery, Southend

1995
Sick, 152 Brick Lane, Londres

Stoppage, FRAC Tours, Tours

General Release:
Young British Artists,
Scuola di San Pasquale, Venise

Faction Video,
Royal Danish Academy
of Fine Arts, Copenhague

Future Anterior,
Eigen + Art's/IIAS — Young
British Artists, Londres

1994
Potato, IAS, Londres

Olive Tree Installation,
The Orangery, Holland Park,
Londres

Superstore Boutique,
Laure Genillard Gallery, Londres

People Must Bed God to Stop...,
Performance at Fete Worse than
Death, Londres

Flux, Minema Cinema, Londres

Liar, Hoxton Square, Londres

5th Oriel Mostyn Open
Exhibition,
Oriel Mostyn, Llandudno

1993
Modern Medicine,
Installation/event at the Barley
Mow with Angus Fairhurst
and Leigh Bowery in association
with Factual Nonsense Gallery,
Londres

Speaking of Sofas,
Tate Gallery, Londres and
Gavin Brown's Enterprise,
New York

1992
240 Minutes,
Galerie Esther Schipper, Cologne

Cerith Wyn Evans and
Gaylen Gerber,
Wooster Gardens Gallery,
New York

1990
Sign of the Times,
MOMA, Oxford

Image and Object in
Current British Art,
Centre Georges Pompidou, Paris

1988
Degrees of Blindness,
Edinburgh Film Festival,
Édimbourg

The Melancholy Imaginary,
In collaboration with
Jean Mathee,
Londres Film Makers Co-op,
Londres

1987
The Elusive Sign,
Tate Gallery, Londres

1985
Syncronisation of the Senses,
ICA, Londres

The New Pluralism,
Tate Gallery, Londres

1984
The Salon of 1984, ICA, Londres

Artist as Film Maker,
National Film Theatre,
Londres

1983
The New Art,
Tate Gallery, Londres

1982
Riverside — Film excerpts,
BBC2 Television, Londres

Autres projets

2006
Peace Tower, Whitney Biennale

2005
Commission at the Teaching
Hospital, Utrecht

Curated STILL,
Artists Cinema,
Frieze Art Fair, Londres

Performance with Gelatin,
Gagosian, Londres

Cubitt Auction,
Cubitt Gallery, Londres

Performance with Gelatin,
Edinburgh Festival, Édimbourg

Selector for Beck's Futures 2005,
ICA, Londres

Talk at Camden Arts Centre,
Londres

2004
Talk at MIT Visual Arts Center,
Boston

Talk at Museum of Fine Arts,
Boston

2003
Selector for Bloomberg New
Contemporaries 2003

Collections publiques

Bloomberg, Londres
Caldic Collection, Rotterdam
Die EVN Sammlung im
Belvedere, Vienne
Frankfurter Kunstverein,
Francfort
Horizontes Collection,
Belo Horizonte
La Colección Jumex, Mexico City
Lenbachhaus, Munich
Museo de Arte Acarigua-Araure,
Acarigua-Araure
Museum of Fine Art, Boston
Centre Georges Pompidou, Paris
Fondazione Sandretto Re
Rebaudengo, Turin
Ringier Collection, Zurich
Saatchi Collection, Londres
Swiss Re, Londres
Tate Gallery, Londres
The British Council, Londres

Remerciements

Nous tenons à adresser nos
remerciements très amicaux
à Cerith Wyn Evans pour son
engagement sans réserve dans
ce projet.
Nous nous joignons à lui pour
remercier tout particulièrement
Jay Jopling pour sa généreuse
collaboration, ainsi que ceux qui
ont participé à la réalisation de
cette exposition:

Juliette Blightman,
Irene Bradbury,
David Bussel,
Paula Feldman,
Sophie Greig,
Francesca von Habsburg,
Tom Hale,
Florian Hecker,
Adrian Hermanides,
Ali Janka,
Amy Sharrocks,
Vicki Thornton,

et tous ceux qui, à titres divers,
ont apporté leur contribution:
Gunther Bernhard,
Daniel Buchholz,
Emily Butler,
Louise Clarke,
Alberto De Campo,
Liam Gillick,
Max Jacob,
Philippe Manzone,
Scott Martin,
Susan May,
Christopher Müller,
Frédéric Nan,
Patricia Nilsson,
Kim Pashko,
Jaime et Patricia Riestra,
Pietro Rigolo,
Alain Robbe-Grillet,
Alexander Schröder,
Ana Sokoloff,
Amelia Sorenson,
Ricardo et Susana Steinbruch,
William Stover,
Linda Szoldatits,
Christine J. Taplin,
Scott Cameron Weaver,
Thilo Wermke,
Mâkhi Xenakis.

Notre gratitude s'adresse à
Susanne Gaensheimer,
Douglas Gordon, Molly Nesbit,
ainsi qu'à l'artiste, pour leur
contribution précieuse au cata-
logue.

Que les prêteurs, collectionneurs,
responsables d'institutions
publiques et galeries, qui ont
permis, par leur généreux
concours, l'organisation de
cette exposition, trouvent ici
l'expression de notre
reconnaissance :

Coleccion Guillermo Caballero
de Lujan, Valence
The Holzer Family Collection,
New York
The Speyer Family Collection,
New York

Museion-Museo d'arte moderna e
contemporanea, Bolzano,
et Monsieur Andreas Hapkemeyer
Museum of Fine Arts, Boston,
et Monsieur Malcom Rogers

Galerie Daniel Buchholz,
Cologne
Jay Jopling / White Cube,
Londres

ainsi que tous ceux qui ont
souhaité garder l'anonymat.

Enfin, que le British Council soit
tout particulièrement remercié
pour son généreux concours:
Philippe Le Moine à Paris,
Andrea Rose et Richard Riley
à Londres.

Cerith Wyn Evans

Musée d'Art moderne
de la Ville de Paris/ARC

Directeur
Suzanne Pagé

Commissaires
Laurence Bossé
Anne Dressen
Hans Ulrich Obrist
Angeline Scherf
assistés de Sylvie Moreau

Coordination
Carmen Sokolenko
Emmanuel Chérubin

Secrétariat général
Marie-Noëlle Carof

Administration
Martine Pasquet

Service de presse
Héloïse Le Carvennec
Nathalie Desvaux

Communication
Corinne Moreau

Service éducatif
Anne Montfort

Audiovisuel
Patrick Broguière
Jacques Clayeux
Martine Rousset
Philippe Sasot

Installation
l'équipe technique du musée
sous la direction de
Christian Anglionin

Exposition produite
par Paris Musées

Städtische Galerie im
Lenbachhaus und Kunstbau,
Munich

Directeur
Helmut Friedel

Commissaires
Susanne Gaensheimer
Matthias Mühling

Coordination
Karin Dotzer

Communication
Claudia Weber
Jonna Gärtner

Suivi éditorial
Susanne Böller

Suivi technique
Andreas Hofstett

Restauration
Iris Winkelmeyer
Ulrike Fischer

Administration
Kurt Laube
Sonja Schamberger

L'exposition à la Städtischen
Galerie im Lenbachhaus und
Kunstbau, Munich, a bénéficié
du soutien de Kulturstiftung der
Stadtsparkasse, Munich

 Kulturstiftung
Stadtsparkasse
München

CERITH WYN EVANS

Ce catalogue a été publié à
l'occasion de
*...in which something happens
all over again for the very first
time.* de Cerith Wyn Evans,

une exposition présentée au
Musée d'Art moderne
de la Ville de Paris/ARC
du 9 juin au 17 septembre 2006

en association avec
la Städtische Galerie im
Lenbachhaus und Kunstbau,
Munich, où elle sera présentée
sous une autre version
du 25 novembre 2006 au
25 février 2007.

Conception éditoriale
et graphique
M/M Paris

Traduction des textes
anglais — français
Christian-Martin Diebold
allemand — français
Iris Heres

Suivi éditorial
Catherine Ojalvo
Hélène Studievic

© Cerith Wyn Evans pour
l'ensemble de ses œuvres

© Paris musées
les musées de la Ville de Paris
28, rue Notre-Dame-des-Victoires
75002 Paris
www.parismusees.com

© Städtische Galerie im
Lenbachhaus
Luisenstrasse 33,
80333 Munich
www.lenbachhaus.de

ISBN Paris musées
2-87900-980-4
ISBN Lenbachhaus
3-88645-163-1

Diffusion / distribution
Paris musées

Achevé d'imprimer
en mai 2006
sur les presses
de l'imprimerie BM,
Canéjan, France
Dépôt légal juin 2006